~貼出獨樹一幟的生活情調~

紙膠帶輕手作

紙雜貨與文房具

U0138491

楓 書 坊

Contents

Chapter3　日常小物

裝飾膠帶簡介

以下是本書使用的裝飾膠帶一覽表。提供您做為製作作品時的參考。

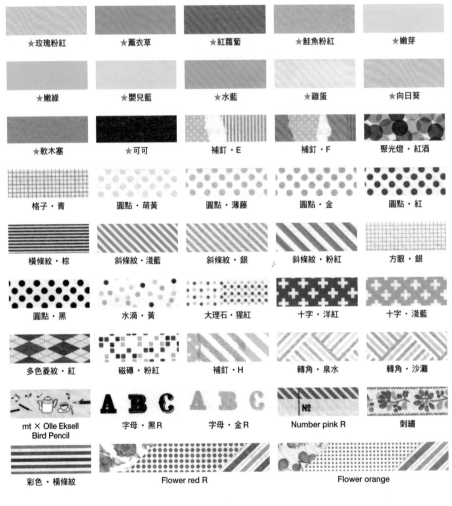

15㎜寬（附★記號者也有7㎜寬）

★玫瑰粉紅	★薰衣草	★紅蘿蔔	★鮭魚粉紅	★嫩芽
★嫩綠	★嬰兒藍	★水藍	★雞蛋	★向日葵
★軟木塞	★可可	補釘・E	補釘・F	聚光燈・紅酒
格子・青	圓點・萌黃	圓點・薄藤	圓點・金	圓點・紅
橫條紋・棕	斜條紋・淺藍	斜條紋・銀	斜條紋・粉紅	方眼・銀
圓點・黑	水滴・黃	大理石・猩紅	十字・洋紅	十字・淺藍
多色菱紋・紅	磁磚・粉紅	補釘・H	轉角・泉水	轉角・沙灘
mt × Olle Eksell Bird Pencil	字母・黑R	字母・金R	Number pink R	刺繡

彩色・橫條紋	Flower red R	Flower orange

20㎜寬

拼布

25㎜寬

蝴蝶結

🎞 30mm寬

斜條紋・銀

圓點・金

水滴・薰衣草

花R

Garden

蝴蝶

裝飾框・黑R

繩卷

票券

圖鑑・植物

圖鑑・海洋生物

可重疊膠帶・熊＆松鼠

🎞 35mm寬

緞帶・金R

安全別針・待針R

印章

🎞 45mm寬

郵票

🎞 9mm寬

mt × mina perhonen shiritori・yellow

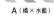

mt × mina perhonen shiritori・gray

🎞 6mm寬

deco A（粉紅色系）　　deco A（黃色系）　　deco A（紫色系）

deco D（綠色系）　　deco E（綠色系）

deco F（縱條紋）　　deco F（圓點）

🎞 3mm寬

A（橘×水藍）　　A（橘×黃綠）

＊本書使用之裝飾膠帶皆為鴨井（KAMOI）加工紙株式會社的產品。如有關
於材料之任何疑問，請依書末提供之資訊洽詢。
＊製作時若未指定為「撕下使用」，則所有裝飾膠帶皆是以剪刀或美工刀裁
切使用。

本書的閱讀方法

Point 1 利用粗、細裝飾膠帶的 W 形拼貼，讓樸素的筆記本可愛變身！

Level

想為獨一無二的自己，
訂做充滿個性的筆記本吧。
那就借助七彩繽紛的紙飾膠帶吧！
關鍵是裝飾膠帶既要貼在顏色上，
搭配得宜又要有透感。
在某處處夾雜細版的裝飾膠帶，
就可以營造活潑的律動感喔！

8

材料及用具

A 裝飾膠帶
15mm寬：圓點、漆跡、圓點、金、
圓點、紅、圓點、黑、方格、銀、
格子、青、橫條紋、棕。
字母、齒片
9mm寬：shiritori・yellow、
shiritori・gray
3mm寬：1本（線×黑、線×水藍）

B 筆記本

膠帶間的重疊以及裂開的不規則感為作品注入
了些許的魅力。可藉由裝飾膠帶的選擇營造出
截然不同的印象。

1
選擇想重用的裝飾膠帶。不同粗細
加起來約10~12卷。

2
先貼上 15mm寬的裝飾膠帶。以各不相同的長度靠下摺疊重疊的平衡感通當地貼上。

3
在 15mm寬的裝飾膠帶之間夾入 9mm寬和 3mm寬的膠帶，也是用貼的。

Check!
刻用細裂的不規則纖維增加變化性！
裝飾膠帶不要用剪刀剪，
讓用手指撕下來、這樣剝
面看起來會更有設計感。
某些地方重疊敏細也會營造出效果。

9

標題及難易度
標題彙整了使用裝飾膠帶製作雜貨時的訣竅及要點等。難易度則分成了從1顆★到5顆★的5個階段。★愈少愈簡單。

材料及用具
依照這個一覽表備齊材料和用具。紙類、拼貼素材也可依個人喜好改成自己手邊的東西。

作品說明
對於作品的優點、製作時的注意事項、實際使用時的訣竅等提供附照片的詳細解說。

Check!
提供能讓製作過程更方便快速的建議或小技巧並詳加解說。也可以應用在其他作品上。

Chapter 1

常備用品

就是因為這些東西經常陪伴我們左右，

所以更要用它們來體現自我風格才行。

只要善用裝飾膠帶，

就能輕輕鬆鬆實現這個願望。

讓筆記本、麥克筆、剪刀、透明資料夾等

既實用又可愛的常備用品

幫忙提振每天的士氣吧！

Point 1 利用粗、細裝飾膠帶的 W 形拼貼，讓樸素的筆記本可愛變身！

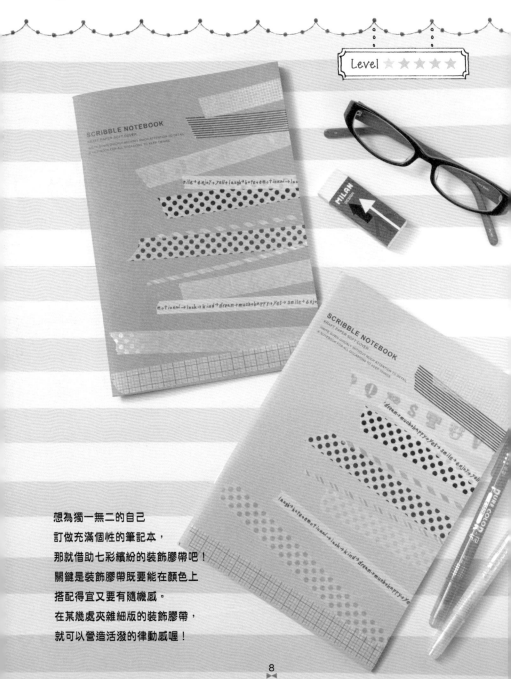

Level ★★★★★

想為獨一無二的自己
訂做充滿個性的筆記本，
那就借助七彩繽紛的裝飾膠帶吧！
關鍵是裝飾膠帶既要能在顏色上
搭配得宜又要有隨機感。
在某幾處夾雜細版的裝飾膠帶，
就可以營造活潑的律動感喔！

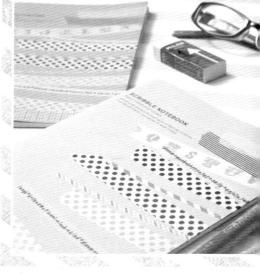

A 裝飾膠帶

15mm寬：圓點・薄藤、圓點・金、
圓點・紅、圓點・黑、方格・銀、
格子・青、橫條紋・棕、
字母・金R
9mm寬：shiritori・yellow、
shiritori・gray
3mm寬：A（橘×黃綠、橘×水藍）

B 筆記本

▲ 膠帶間的重疊以及撕裂的不規則感為作品注入
了微妙的魅力。可藉由裝飾膠帶的選擇營造出
截然不同的印象。

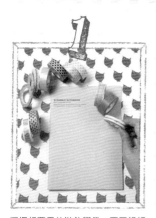

選擇想要用的裝飾膠帶。不同粗細
加起來約10～12卷。

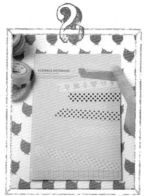

先貼上15mm寬的裝飾膠帶。以各不
相同的長度撕下膠帶並視畫面的平
衡感適當地貼上。

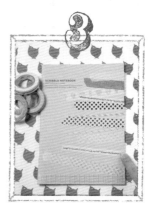

在15mm寬的裝飾膠帶之間夾入9mm
寬和3mm寬的膠帶。也是用撕的。

Check!
利用撕裂的不規則線條增加變化性！

裝飾膠帶不要用剪刀剪，
請用手指撕下來。這樣封
面看起來會更有設計感。
某些地方重疊貼也會很有
效果。

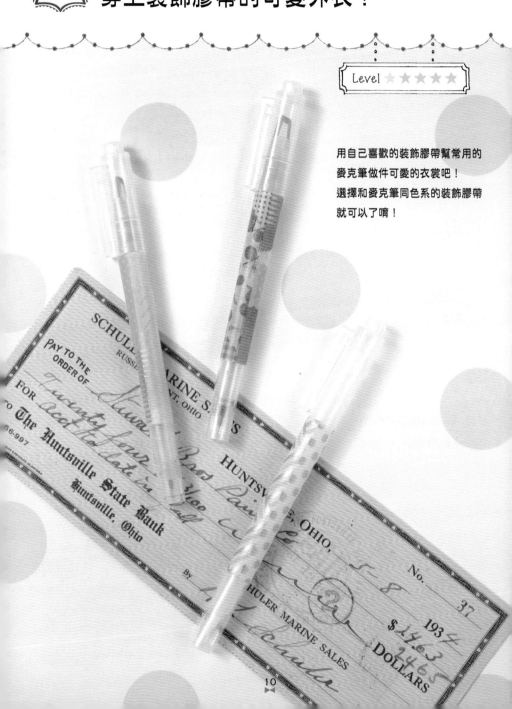

Point 2　讓麥克筆穿上裝飾膠帶的可愛外衣！

Level ★★★★★

用自己喜歡的裝飾膠帶幫常用的
麥克筆做件可愛的衣裳吧！
選擇和麥克筆同色系的裝飾膠帶
就可以了唷！

材料及用具

A 裝飾膠帶
 15mm寬：補釘・F、
 Flower orange
 7mm寬：向日葵
B 麥克筆
C 美工刀、裁切墊

A B

▲ 只要在麥克筆的主體部分貼上裝飾膠帶就可以
　了，非常簡單。每種顏色的麥克筆都可以貼貼
　看，很好玩喔！

配合麥克筆軸管長度剪下裝飾膠帶。

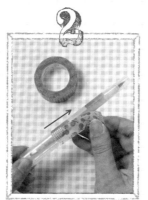

把2條15mm寬的裝飾膠帶由下而上貼在麥克筆的軸管上。

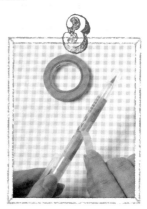

在裝飾膠帶的間隙貼上7mm寬的裝飾膠帶補滿。

Check!
裝飾膠帶要
和麥克筆同色系！
橘色就貼上橘色～紅色系，
黃色就貼上黃色～米黃色
系，只要配合麥克筆的色系
貼上裝飾膠帶，看起來就會
很一致、很漂亮喔！

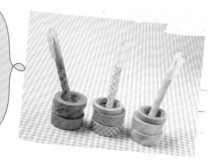

利用裝飾膠帶把飲料杯改造成簡單可愛的筆筒！

Level ★ ★ ★ ★ ★

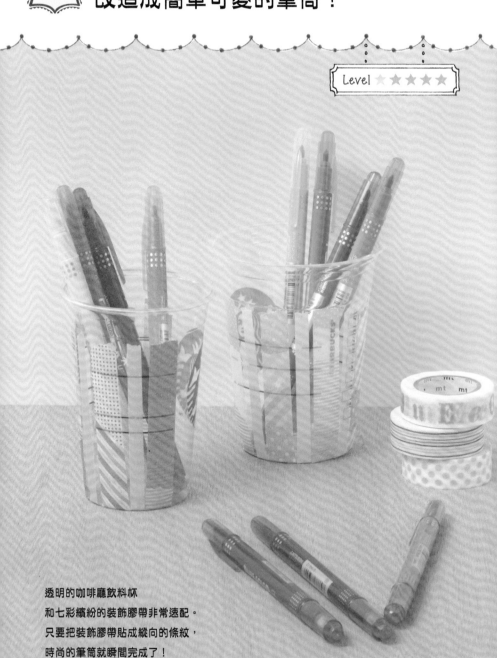

透明的咖啡廳飲料杯
和七彩繽紛的裝飾膠帶非常速配。
只要把裝飾膠帶貼成縱向的條紋，
時尚的筆筒就瞬間完成了！

A 裝飾膠帶
　15mm寬：Flower orange、
　補釘・F
　7mm寬：鮭魚粉紅
B 飲料杯
C 裁切墊

A　　　　　　B

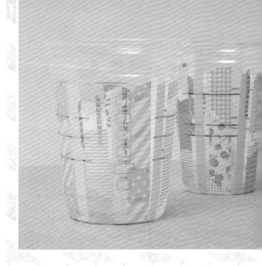

▲ 手撕的不規則裂痕充滿了迷人的魅力。把貼上
的裝飾膠帶控制在差不多的長度，整體感就會
很好。

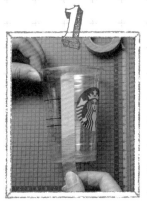

撕下幾條15mm寬的裝飾膠帶，縱向
貼在飲料杯上。多餘的長度就摺到
底側貼合。

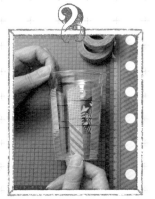

在剛才貼的裝飾膠帶之間再貼一條
15mm寬的裝飾膠帶。

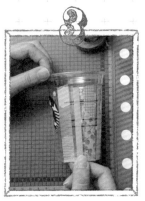

在目前為止貼的裝飾膠帶之間補上
7mm寬的裝飾膠帶以減少空隙。

Check!
用同色系的裝飾膠帶
營造整體感
裝飾膠帶不要撕得很平
整，有點粗糙感才會更
有型。配色則建議選擇
同色系。

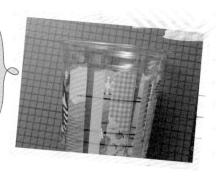

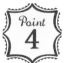

活用裝飾膠帶的花樣
設計一個專屬自己的留言板！

只要在圖畫紙上貼一些自己喜歡的裝飾膠帶
就完成了的超簡單原創留言板。
掀開蓋子就看見預先放好的便條紙。
光是放在桌上也能成為目光焦點！

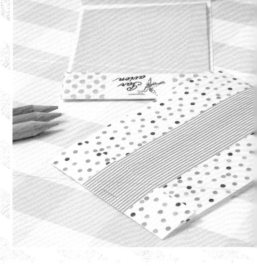

材料及用具

A 裝飾膠帶
　　35mm寬：印章
　　30mm寬：圓點・金
B 圖畫紙（白）
C 草紙（A4尺寸）
D 美工刀、裁切墊、
　　剪刀、尺、釘書機

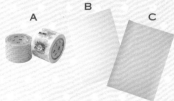

▲ 除了備忘紙用的草紙之外，摺紙用紙或包裝紙
等也OK。自己去找可愛的紙吧！

把圖畫紙裁切成24.5cm×8cm的大
小。把幾張草紙裁切成8等分。

中央貼上35mm寬的裝飾膠帶，左右
貼上30mm寬的裝飾膠帶。超出的部
分用剪刀剪掉。

參照底下的「Check！」把圖畫紙
摺起來，把草紙夾在下部並用釘書
機固定。

Check！
圖畫紙的
尺寸與摺線
沿著圖示的摺線用刀子
輕輕劃出痕跡，這樣就
會很好摺。

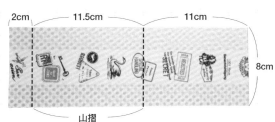

2cm　　11.5cm　　　11cm

8cm

山摺

Point 5 把裝飾膠帶做成像貼紙那樣，你就擁有外面買不到的貼紙了！

Level ★★★★★

裝飾膠帶有好多流行又可愛的花樣！

活用這種裝飾膠帶，

就能做出可以運用在各種場合的貼紙喔！

貼在手帳上、封住信封…

還有很多不同的用法。

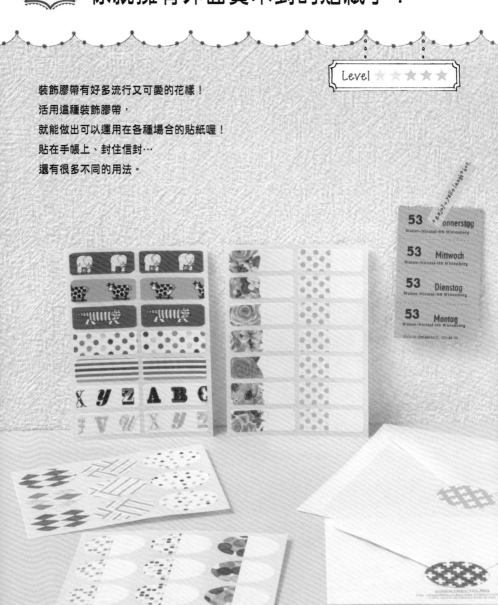

材料及用具

A 裝飾膠帶
　15mm寬：十字・淺藍、
　磁磚・粉紅、十字・洋紅
B 橢圓形貼紙（無花紋）
C 美工刀、裁切墊

A　　　　　　B

▲ 也可以只在其中一半貼裝飾膠帶，另一半則寫
上留言，然後像便利貼那樣使用。五彩繽紛的
貼紙一定會大受矚目。

Chapter1 常備用品

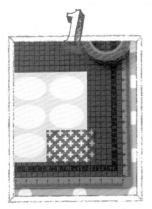

在貼紙上橫向貼上2條裝飾膠帶。

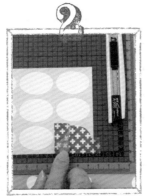

用刀子沿著貼紙的輪廓輕輕刻劃，
然後把貼紙周圍的裝飾膠帶剝除。

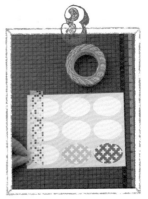

如果要只在貼紙的半邊貼裝飾膠
帶，就貼成縱向的，然後再用刀子
刻劃。

Check！
要選適合當貼紙的
裝飾膠帶
插畫風的裝飾膠帶最適合
做成貼紙了！除此之外，
圓點、斜條紋，還有顏色
較深的裝飾膠帶也可以做
出很可愛的貼紙。

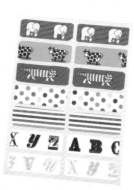

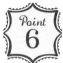

Point 6 小小的迴紋針
也可以利用裝飾膠帶漂亮登場 ♪

Level ★ ★ ★ ★ ★

把常用的迴紋針重新打扮成可愛的模樣！
只要用2條窄版的裝飾膠帶
貼成像兔耳朵那樣的V字形就可以了。
夾在筆記本裡就變成很棒的書籤。

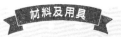

材料及用具

A 裝飾膠帶
　　6mm寬：deco E（綠色系）
B 迴紋針
C 剪刀

A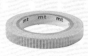 B

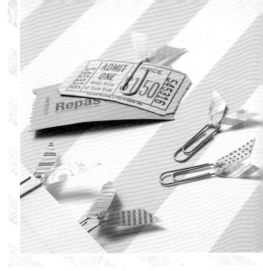

只要用裝飾膠帶重新打扮一下，樸素的迴紋針
也能達到很好的提示效果。多做幾個放在盒子
或瓶子裡備用吧

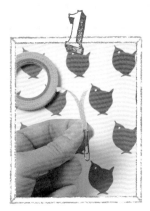

把裝飾膠帶剪成適當的長度，穿過
迴紋針。摺成一半並相互貼合。

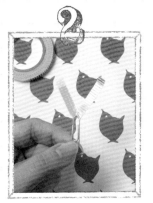

依相同方法再穿入1條並對摺貼
合。調整位置變成V字形。

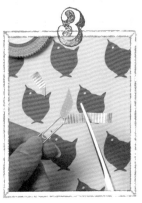

把末端剪成斜斜的並使2條一樣長。

Check!
大的迴紋針就用
寬版的裝飾膠帶

迴紋針有各種不同的大小。
大型迴紋針建議使用寬版的
裝飾膠帶。也可以把末端剪
成鋸齒狀。稍微變化一下就
會很有趣喔！

Point 7 長尾夾和圓孔夾
也可以利用裝飾膠帶可愛變身！

Level ★ ★ ★ ★ ★

基本款的銀色長尾夾和圓孔夾
只要貼上可愛的裝飾膠帶，
就能立刻變身成讓人眼睛一亮的款式。
肯定會讓你的桌面熱鬧非凡。

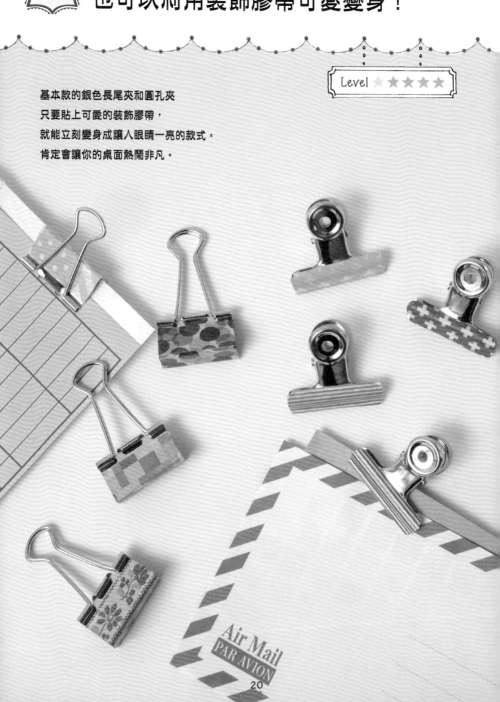

Air Mail
PAR AVION

材料及用具

A 裝飾膠帶
　15mm寬：補釘‧H、十字‧洋紅
B 長尾夾、圓孔夾
C 剪刀

A　　　　B

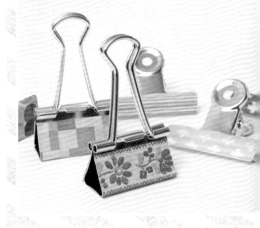

▲ 除了有花樣的裝飾膠帶，也可以貼上素面的裝飾膠帶並畫上插圖或寫字，都會很漂亮喔！

1

2

1

長尾夾

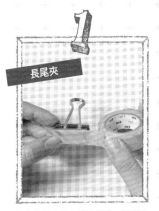

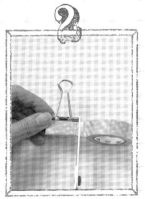

圓孔夾

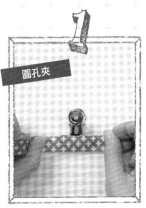

在底的部分貼上裝飾膠帶，沿著末端用剪刀剪斷。

兩邊的側面也貼上裝飾膠帶，沿著末端用剪刀剪斷。

在圓孔夾的下部貼裝飾膠帶。沿著末端用剪刀剪斷。裡側也一樣要貼。

Check!
「貼得精確一點」，
成品看起來就會很精緻！
貼長尾夾時要盡量讓裝飾膠帶間的銜接線不醒目，這樣貼好的長尾夾看起來就會像既成品一樣精緻漂亮。

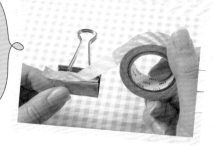

在剪刀的刃部貼裝飾膠帶，讓可愛度一飛沖天

Level ★ ★ ★ ★ ★

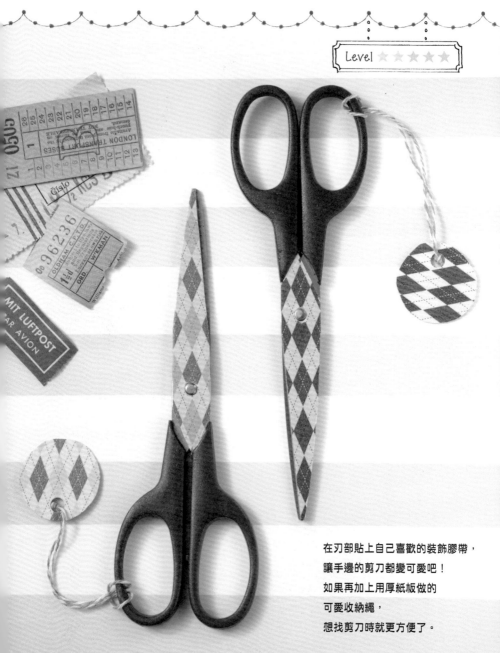

在刃部貼上自己喜歡的裝飾膠帶，
讓手邊的剪刀都變可愛吧！
如果再加上用厚紙板做的
可愛收納繩，
想找剪刀時就更方便了。

Chapter1 常備用品

材料及用具

A 裝飾膠帶
 15mm寬：多色菱紋・紅
B 剪刀
C 厚紙板
D 裝飾線（粉紅）
E 美工刀、裁切墊、
 剪刀、圓規、雙孔打孔器

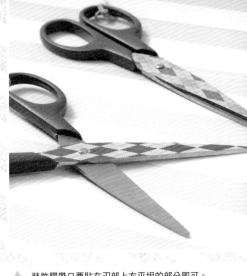

▲ 裝飾膠帶只要貼在刃部上方平坦的部分即可。
連下面也貼的話，就會不好剪了。

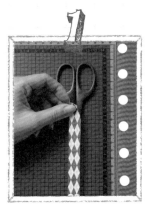

把裝飾膠帶縱向貼在剪刀的刃部上，沿著刃部的形狀用刀子切好。此時請注意不要被剪刀的刃部割傷了手。裡側也一樣要貼。

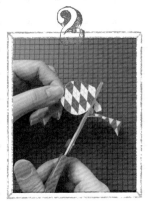

用圓規畫一個3cm的圓並在上面貼裝飾膠帶。沿著邊線用剪刀剪下來。

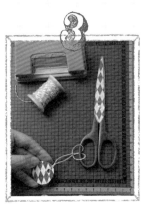

用打孔器在2做的圓板上打孔。把裝飾線穿過孔後綁在剪刀的柄部。

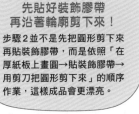

Check!
先貼好裝飾膠帶
再沿著輪廓剪下來！
步驟2並不是先把圓形剪下來再貼裝飾膠帶，而是依照「在厚紙板上畫圓→貼裝飾膠帶→用剪刀把圓形剪下來」的順序作業，這樣成品會更漂亮。

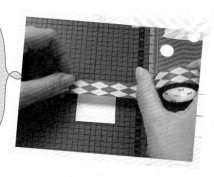

Point 9 用途超多的塑膠拉鍊袋
更要講究裝飾膠帶的花樣搭配！

Level ★★★★★

大型拉鍊袋可以收納
常備用品、隨身鏡、
美妝小物等，用途超多。
讓我們用各種花樣的裝飾膠帶
為拉鍊袋穿上時尚的衣裝吧！

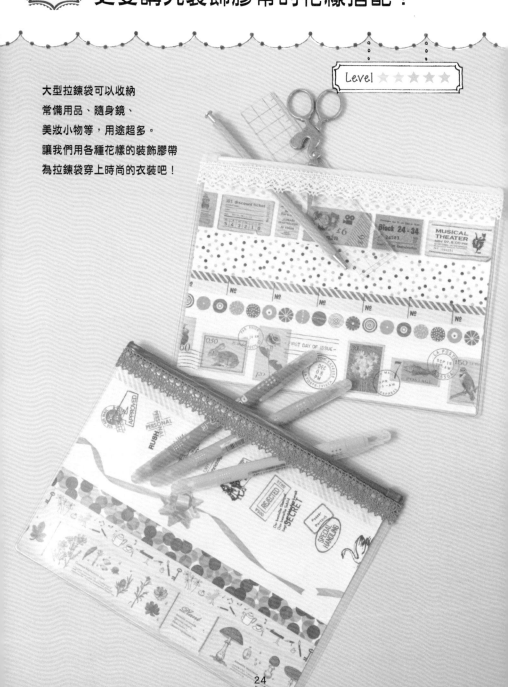

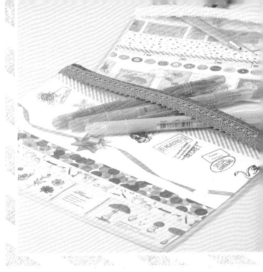

材料及用具

A 裝飾膠帶
　35mm寬：印章、緞帶‧金R
　30mm寬：圖鑑‧植物
　15mm寬：斜條紋‧銀、
　Bird Pencil、聚光燈‧紅酒
B 塑膠拉鍊袋（B6尺寸）
C 影印紙（A4尺寸）
D 蕾絲（苔綠色）
E 美工刀、裁切墊、
　剪刀、尺、雙面膠帶

A　　B　　　D
　　　　C

把影印紙當做底紙，選花樣和寬度都是自己喜歡的裝飾膠帶逐步貼上去。用雙面膠帶在上部貼上蕾絲。

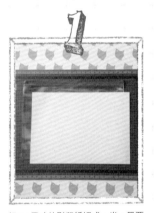

把A4尺寸的影印紙切成一半。只要用1張。

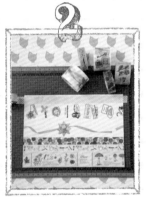

在影印紙上貼裝飾膠帶。請視寬度、顏色、花樣的平衡感來選擇裝飾膠帶。

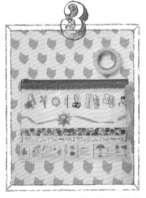

把貼好裝飾膠帶的影印紙，放進塑膠拉鍊袋中。沿著開口的下緣貼上蕾絲。

Check!
貼蕾絲的好幫手！

要貼蕾絲或緞帶等筆直且柔軟的材料時，用雙面膠帶會輕鬆很多。步驟3就是先在蕾絲上貼雙面膠帶，然後再整個貼在塑膠拉鍊袋上。

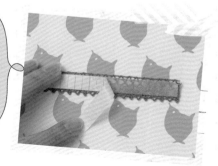

Point 10
用裝飾膠帶把透明資料夾變成充滿甜美女人味的法國風流行設計

Level ★★★★★

只要用裝飾膠帶就可以
輕鬆製作法國流行風的可愛透明資料夾喔 ♡
貼上裝飾框，再加上標題，連實用性也大幅UP了。
再用票券圖案的裝飾膠帶稍微點綴一下。

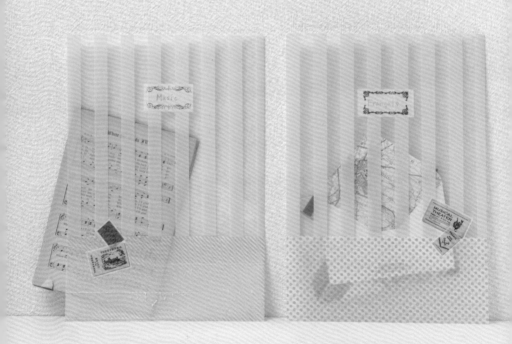

材料及用具

A 裝飾膠帶
　30mm寬：斜條紋・銀、
　票券、裝飾框・黑R
　15mm寬：嬰兒藍
B 透明資料夾
C 美工刀、裁切墊

A　　　B

▲ 在透明資料夾的上層表面貼裝飾膠帶。有留下
透明的部分，所以看得見放進裡頭的資料，很
方便。

在透明資料夾的下部橫向貼3道斜
條紋的裝飾膠帶。

在透明資料夾的餘白部分縱向貼上
15mm寬的裝飾膠帶。裝飾膠帶之間
要保留1.5cm寬的間隔。

從裝飾框圖案的膠帶上剪下一框份
的長度貼在上部。從票券圖案的膠
帶上剪下2片票券，重疊貼在下部。

Check!
利用裁切墊上的格線
就會很方便！

想筆直貼上裝飾膠帶時，可
以借助裁切墊上的格線。只
要把格線當成導引線，就能
輕鬆取等間隔貼上膠帶了。

用2款裝飾膠帶就讓
文件夾板立即漂亮變身

Level ★★★★★

選2款自己喜歡的裝飾膠帶，
把文件夾板塑造成自己的風格。
"單靠貼"上裝飾膠帶的技巧，
就能讓平淡的素面文件夾板瞬間變萌！

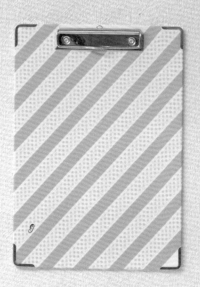

A 裝飾膠帶
　　15mm寬：雞蛋、水滴・黃
B 文件夾板
C 美工刀

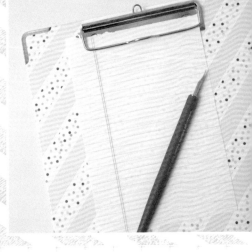

▲ 用裝飾膠帶重新打扮後的文件夾板除了可以當
寫文件時的墊板，也可以用來裝飾屋內的牆壁
或櫥櫃等。

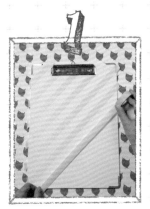

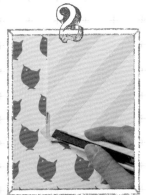

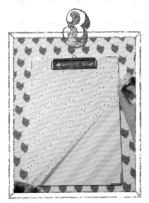

先在文件夾板上貼上沒有花樣的裝飾膠帶。膠帶之間要保留2cm寬的間隔。

用美工刀沿著角落的金具部分切除多餘的裝飾膠帶。

在沒有花樣的裝飾膠帶之間以等間隔貼上有花樣的裝飾膠帶。

Check!
藉由裝飾膠帶的選擇來展現個性！

要選2款裝飾膠帶時，如果選擇同色系的，整體感就會很好，如果選擇氣氛截然不同的，就會給人充滿活力的感覺。

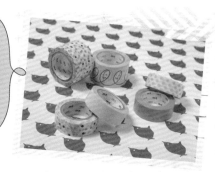

Point 12

只要筆直貼上裝飾膠帶就OK了！
橫條紋的文件收納盒

Level ★ ★ ★ ★ ★

海軍條紋風的清爽文件收納盒
只要把沒有花樣的裝飾膠帶
以等間隔貼上就完成了，超簡單。
也可以貼上裝飾框圖案的膠帶做點綴。
趕快用自己喜歡的顏色貼貼看吧！

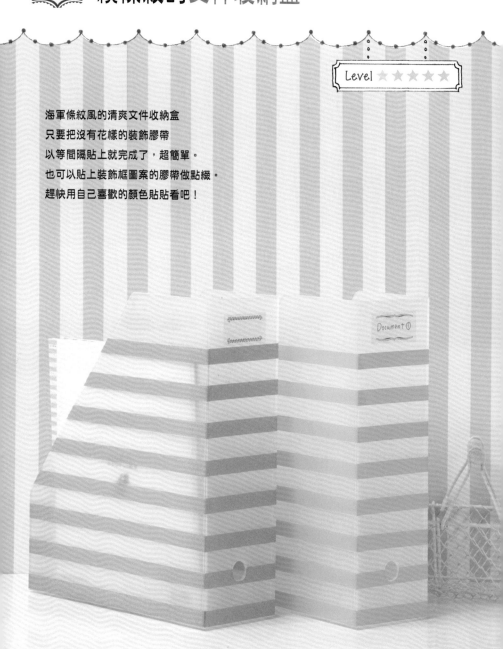

材料及用具

A 裝飾膠帶
　30mm寬：裝飾框・黑R
　15mm寬：水藍
B 文件收納盒
C 裁切墊、剪刀、
　尺、筆

A　　　　　　B

▲ 文件收納盒的斜角部分要沿著斜線把裝飾膠帶
切齊。條紋的數量則是隨自己高興。

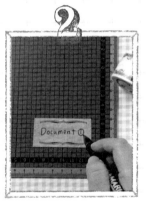

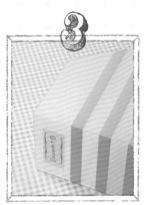

從文件收納盒的下部開始橫向貼上
15mm寬的裝飾膠帶。裝飾膠帶之間
的間隔是2cm。

從裝飾框圖案的膠帶上切取一個框
的長度並用筆寫上標題。

把裝飾框貼在文件收納盒的上部。

Check!
印有格線的尺
可以幫忙確認間隔
想在文件收納盒上以等間隔
貼上裝飾膠帶時，只要擺上
印有格線的尺來確認間隔，
就可以輕鬆地貼囉！

請自行放大或縮小使用。

Chapter 2

紙雜貨

小禮物、派對用品、

陪你共渡生日、節慶的卡片等…

有效活用裝飾膠帶，

你也能輕鬆做出超適合送禮的紙雜貨。

我似乎愈來愈愛用七彩繽紛的

可愛裝飾膠帶特製的雜貨了。

用窄版和寬版的無印花裝飾膠帶
讓信封繽紛起來

活用三角形的蓋子做一個
能讓人聯想到馬戲團帳篷的彩色信封。
只要以鮮艷的配色貼上窄版的裝飾膠帶即可，
完全不需要什麼困難的技巧，超級輕鬆。

Level ★ ★ ★ ★ ★

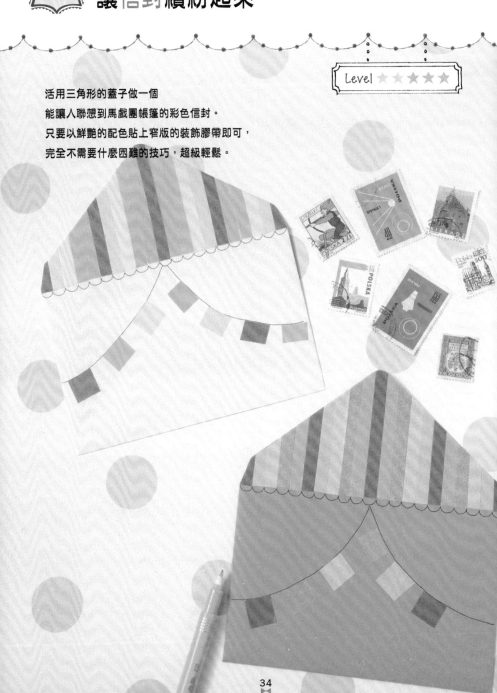

材料及用具

A 裝飾膠帶
　15mm寬：向日葵、玫瑰粉紅、
　鮭魚粉紅、雞蛋、嬰兒藍
　7mm寬：和15mm寬一樣
B 信封
C 美工刀、裁切墊、
　剪刀、筆

A　　　　B

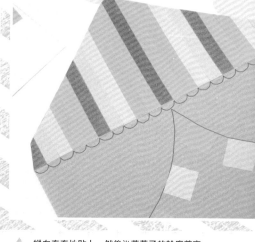

縱向直直地貼上，然後沿著蓋子的輪廓剪齊。
寬版的裝飾膠帶就剪成四角形當做旗子。

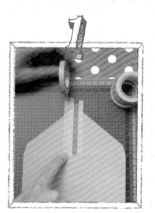

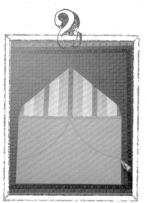

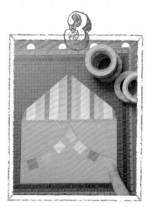

把7mm寬的裝飾膠帶縱向貼在信封的蓋子上。從中央往左右1條1條地貼成漸層色。

用筆畫上帳篷的屋簷和旗幟的繩子。

把15mm寬的裝飾膠帶剪成四角形，沿著剛才畫的線貼成旗幟的樣子。

Check!
先在中央貼一條
裝飾膠帶當主軸！
在蓋子上貼裝飾膠帶的第一步就是先貼正中央的那一條，要垂直地貼。這樣顏色的漸層就會很漂亮。

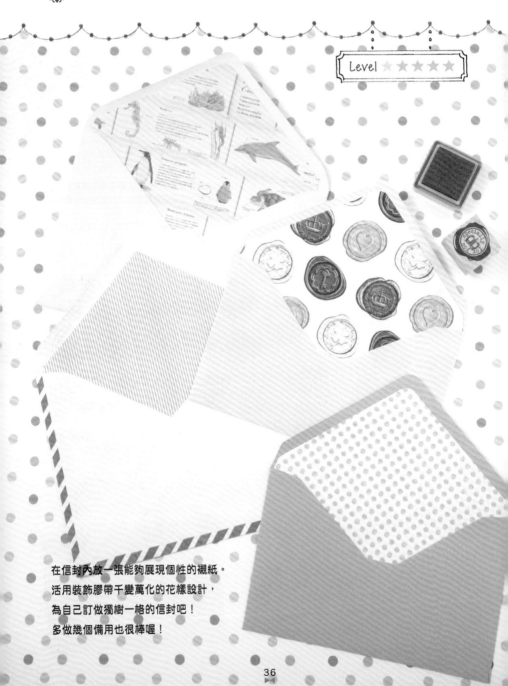

Level ★ ★ ★ ★ ★

在信封內放一張能夠展現個性的襯紙。
活用裝飾膠帶千變萬化的花樣設計，
為自己訂做獨樹一格的信封吧！
多做幾個備用也很棒喔！

材料及用具

A 裝飾膠帶
　30mm寬：圓點・金
B 信封
C 影印紙（A4尺寸）
D 美工刀、裁切墊、
　剪刀、尺

 不論是簡單的斜條紋和圓點花樣，還是複雜的特殊花樣，全都很可愛。請選擇寬版的裝飾膠帶。

把影印紙剪成一半。在剪好的其中1片上貼滿裝飾膠帶。

把貼好裝飾膠帶的紙翻到裡側，使信封的下部與紙對齊擺好。沿著蓋子的輪廓用筆描畫。

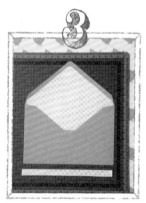

沿著剛才畫的線剪好。把紙的下部剪掉1cm寬，放進信封中。

Check!
貼裝飾膠帶時要使花樣對齊

圓點、條紋等有印花的裝飾膠帶貼的時候要使印花確實對齊，這樣貼好之後整體看起來才會漂亮。

用裝飾膠帶輕鬆製作能讓禮品看起來更精緻的 禮物標籤！

Level ★ ★ ★ ★ ★

用描圖紙做的禮物標籤既溫馨又可愛，
用於生日或派對絕對超有 feel。
讓人聯想到禮箋的時尚設計再加上留言，
對方看了一定會很開心♡

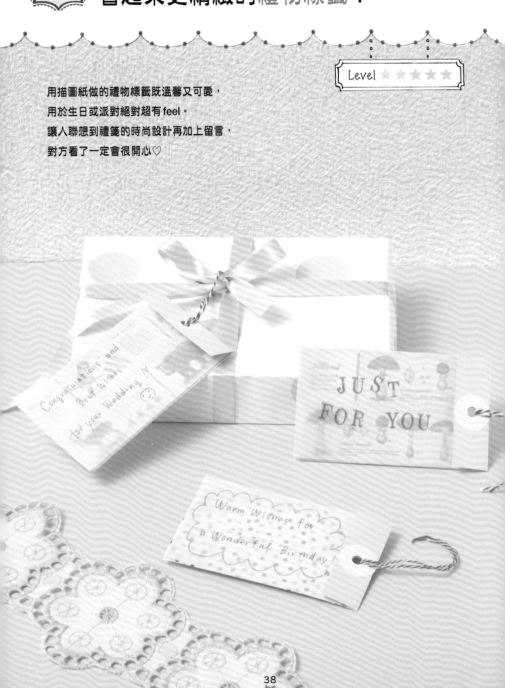

材料及用具

A 裝飾膠帶
 30mm寬：水滴・薰衣草
B 圖畫紙（白）
C 描圖紙
D 裝飾線（青）
E 圓形貼紙
F 美工刀、裁切墊、剪刀、
 尺、雙孔打孔器、筆

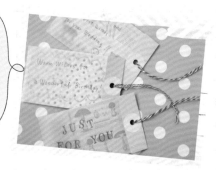

留言用手寫當然最好，不過蓋章也OK。讓裝飾膠帶的花樣透過描圖紙朦朧地呈現出來，感覺就會很棒。

把圖畫紙裁剪成6cm×12.5cm的大小。在圖畫紙上貼裝飾膠帶。

把圖畫紙的右端2cm摺起來。把描圖紙剪成6cm×10.5cm的大小，寫上留言，夾在圖畫紙的反摺處。

在圖畫紙的反摺處貼圓形貼紙，用打孔器打孔。穿入裝飾繩並打結。

Check!

圓形貼紙在很多場合都超好用！

圓形貼紙在想營造禮箋氣氛時是超好用的材料。它可以補強打孔的部分，所以要穿繩子或緞帶等時就可以先貼。

屋頂的膠帶花樣好美啊！
小巧可愛的房屋造型禮物標籤

Level ★★★★★

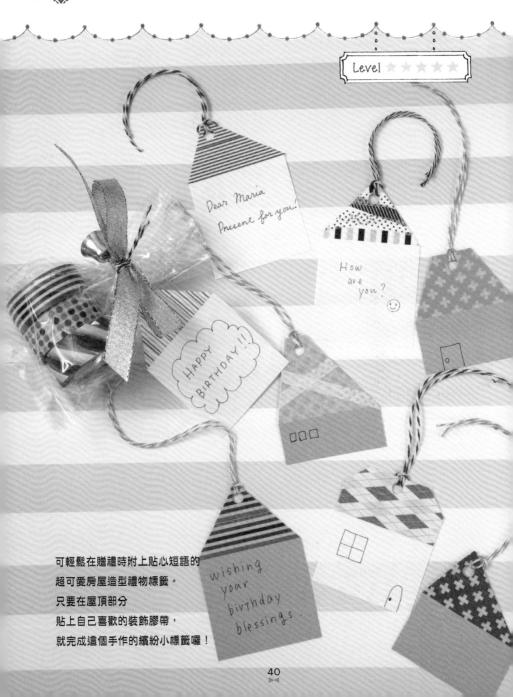

Dear Maria
Present for you!

How
are
you? :)

HAPPY
BIRTHDAY!!

wishing
your
birthday
blessings.

可輕鬆在贈禮時附上貼心短語的
超可愛房屋造型禮物標籤。
只要在屋頂部分
貼上自己喜歡的裝飾膠帶，
就完成這個手作的繽紛小標籤囉！

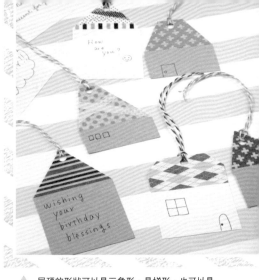

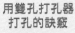 材料及用具

A 裝飾膠帶
　 15mm寬：彩色・橫條紋
B 圖畫紙（白、灰）
C 裝飾線（粉紅）
D 美工刀、裁切墊、尺、
　 雙孔打孔器、筆

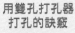

A　　　　B　　　C

▲ 屋頂的形狀可以是三角形、是梯形，也可以是
有點斜斜的尖塔形…試著做做看各式各樣的房
屋吧！

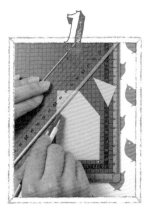

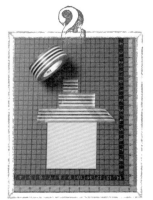

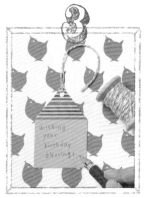

把圖畫紙裁剪成 8 cm × 5 cm 的大小。把上部剪成斜斜的，就像屋頂的形狀。

在屋頂的部分貼裝飾膠帶，沿著紙的輪廓用美工刀切齊。

用打孔器在屋頂的末端打個孔，穿入裝飾繩並打結。在沒有貼裝飾膠帶的部分寫上留言。

Check!
用雙孔打孔器
打孔的訣竅

在用打孔器打孔之前，請先用筆在預定的位置做記號，接著把打孔器翻到裡側，透過孔找到記號，然後按下去，這樣就能打在正確的位置上了。

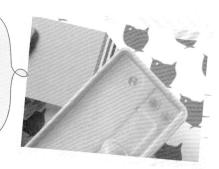

用裝飾膠帶製作各種場合
皆適用的對摺式禮物卡

這款精巧版的手作禮物卡
是在卡片的表面把裝飾膠帶貼成四角形，
就像封面一樣，
摺成一半就剛好變成正方形。
留言是寫在卡片的內側。

Level ★ ★ ★ ★ ★

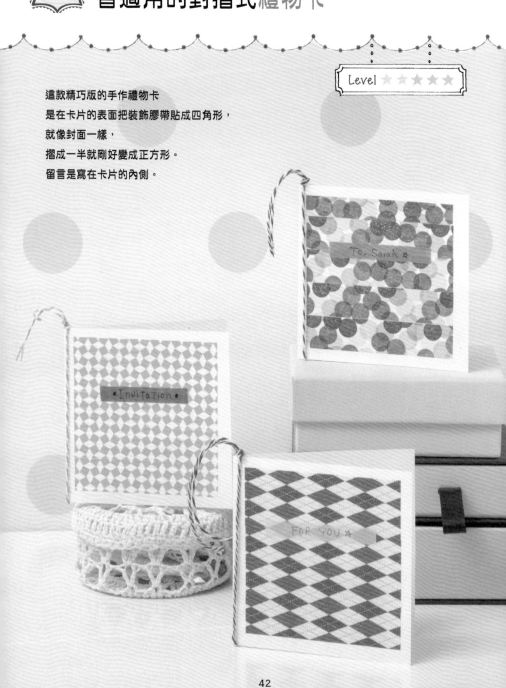

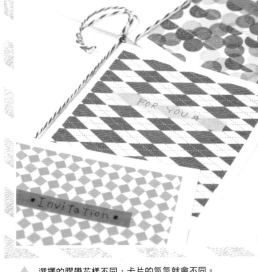

材料及用具

A 裝飾膠帶
　15mm寬：多色菱紋・紅
　7mm寬：嬰兒藍
B 圖畫紙（白）
C 裝飾線（青）
D 美工刀、裁切墊、
　剪刀尺、筆

A　　　B　　　C

選擇的膠帶花樣不同，卡片的氣氛就會不同。
也可以貼一張窄版的裝飾膠帶來寫標題。

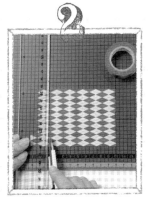

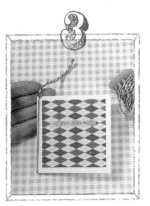

把圖畫紙裁剪成 8 cm × 16 cm 的大小。在長度的一半壓出摺痕。

在裁切墊上併排貼上 15 mm 寬的裝飾膠帶。用美工刀切下 7 cm × 7 cm 的大小。

把切下來的裝飾膠帶貼在對摺好的圖畫紙表面。貼上 7 mm 寬的裝飾膠帶並寫上標題。在對摺處夾入裝飾線並打結。

Check!

**在裁切墊上割下
想要的尺寸再貼！**

有花樣的裝飾膠帶請先貼在裁切墊上並使花樣對齊。直接貼在紙上的話會很難掌握花樣和輪廓的整齊感。

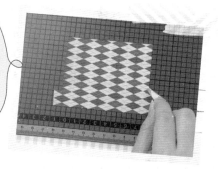

活用裝飾膠帶製作
可以從花瓶裡拿出鮮花的留言卡

Level ★★★★★

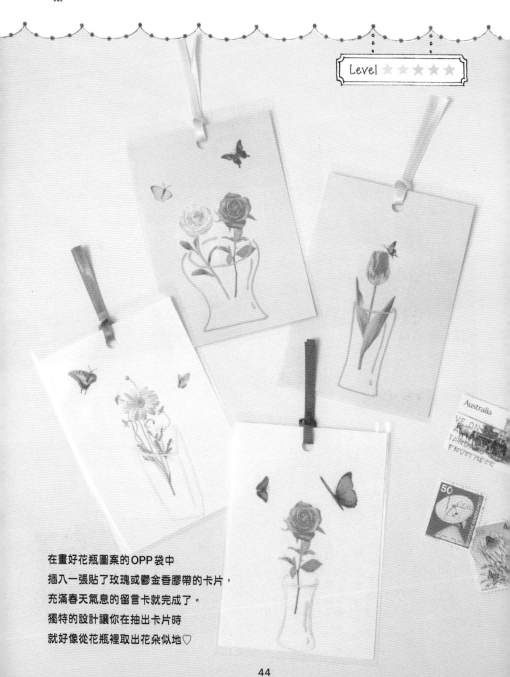

在畫好花瓶圖案的OPP袋中
插入一張貼了玫瑰或鬱金香膠帶的卡片，
充滿春天氣息的留言卡就完成了。
獨特的設計讓你在抽出卡片時
就好像從花瓶裡取出花朵似地♡

材料及用具

A 裝飾膠帶
　30mm寬：花R、蝴蝶
B 圖畫紙（白）
C OPP袋（B8尺寸）
D 緞面緞帶（紅）
E 美工刀、裁切墊、剪刀、
　尺、雙孔打孔器、油性筆

B　　　　C

A

D

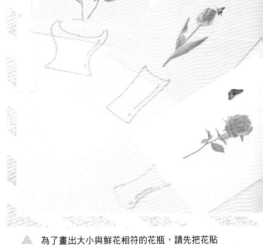

為了畫出大小與鮮花相符的花瓶，請先把花貼在卡片上並插入OPP袋中，然後再畫花瓶。

把圖畫紙裁成10cm×7cm的大小。

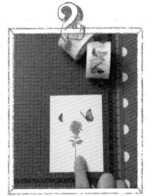

從花朵圖案的裝飾膠帶上把花朵割下來，貼在圖畫紙上。從蝴蝶圖案的裝飾膠帶上把蝴蝶割下來，貼在圖畫紙上。

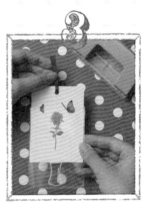

把圖畫紙插入OPP袋中。用油性筆在OPP袋上畫花瓶。用打孔器在圖畫紙上打孔，穿入緞面緞帶並打結。

Check!
也可以在花瓶的形狀上做變化

把花瓶畫好的訣竅就是先把圖畫紙插入OPP袋中，然後在花的上面畫。可以嘗試圓筒形、四角形、壺形等各式各樣的花瓶喔！

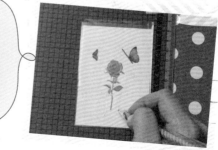

水果造型真可愛！
用裝飾膠帶點綴的手作卡片☆

Level ★ ★ ★ ★ ★

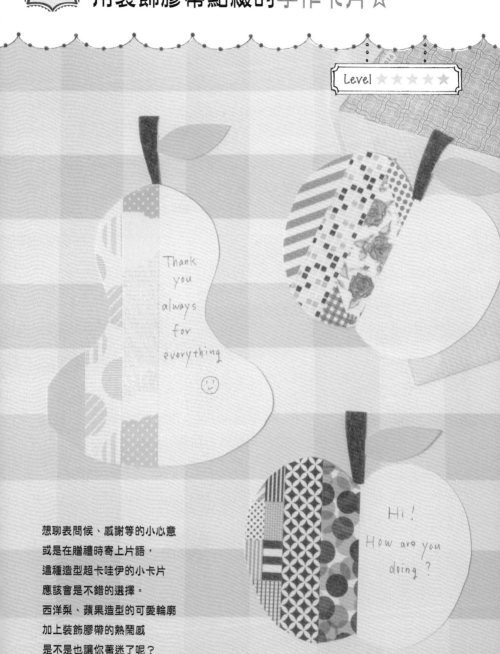

Thank
you
always
for
everything
:)

Hi!
How are you
doing?

想聊表問候、感謝等的小心意
或是在贈禮時寄上片語，
這種造型超卡哇伊的小卡片
應該會是不錯的選擇。
西洋梨、蘋果造型的可愛輪廓
加上裝飾膠帶的熱鬧感
是不是也讓你著迷了呢？

材料及用具

A 裝飾膠帶
15mm寬：斜條紋・粉紅、
磁磚・粉紅、嫩芽、
Flower red R、可可
B 圖畫紙（白）
C 美工刀、裁切墊

A B

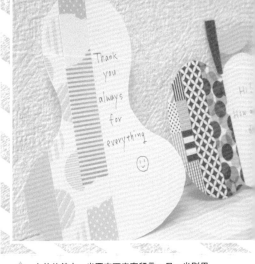

卡片的其中一半要空下來寫留言，另一半則用
裝飾膠帶打扮一下。

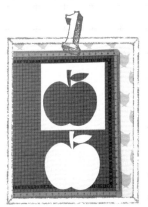

複印第92頁的圖案，把圖畫紙裁剪
成蘋果的形狀。

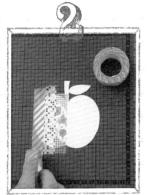

在蘋果的左半部縱向貼3條有花樣
的裝飾膠帶。

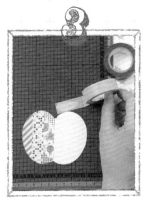

用刀子沿著蘋果的輪廓切除多餘的
裝飾膠帶。莖和葉也要貼上無印花
的裝飾膠帶並同樣沿著輪廓切齊。

Check!
裝飾膠帶
要3條一起切！
貼在蘋果左半邊的裝飾膠帶
要3條都貼好之後，一次用
美工刀沿著輪廓切除多餘部
分，這樣形狀才會漂亮。

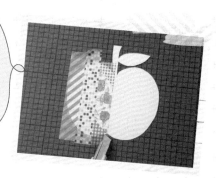

裝飾膠帶圖案好吸睛！
附書籤繩的書套

用1張A4尺寸的紙
就能輕鬆製作的文庫本規格書套。
只要橫向併排貼上裝飾膠帶，
就能營造出很好的設計感。
你要不要也用自己喜歡的裝飾膠帶做做看呢？

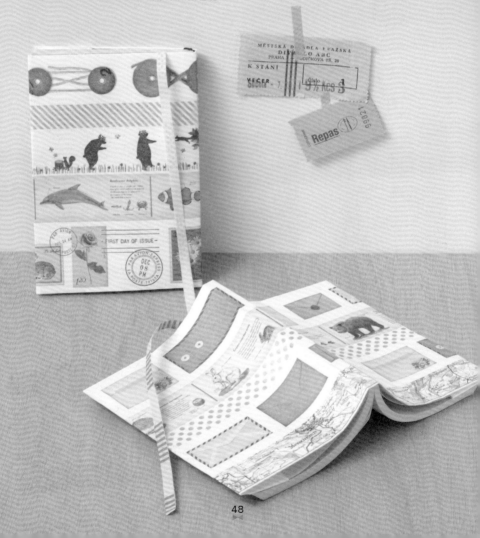

材料及用具

A 裝飾膠帶
 45mm寬：郵票
 30mm寬：繩卷、
 可重疊膠帶・熊＆松鼠、
 圖鑑・海洋生物
 15mm寬：斜條紋・銀
 6mm寬：deco A（黃色系）
B 影印紙（A4尺寸）
C 美工刀、裁切墊、剪刀

A B

▲ 附上書籤繩，實用性也一級棒！只要拉出長長
的裝飾膠帶再摺成一半就行了。

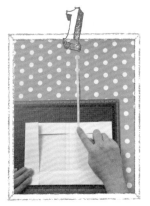

參照第93頁「書套的摺法」把影印紙摺成書套的模樣。用6mm寬的裝飾膠帶做書籤繩。把書籤繩貼在書套內側的上部。

把書套翻到表側，橫向併排貼上裝飾膠帶。

把書套套在文庫本上。

Check!
裝飾膠帶是最適合做書套的素材！
裝飾膠帶有光澤，水分不多的話也可以隔絕，是防止髒污的好幫手。貼的時候以寬版的裝飾膠帶為主，再穿插一些窄版的，就會有微妙的韻律感。

用裝飾膠帶和塑膠板
製作甜美又時尚的書籤

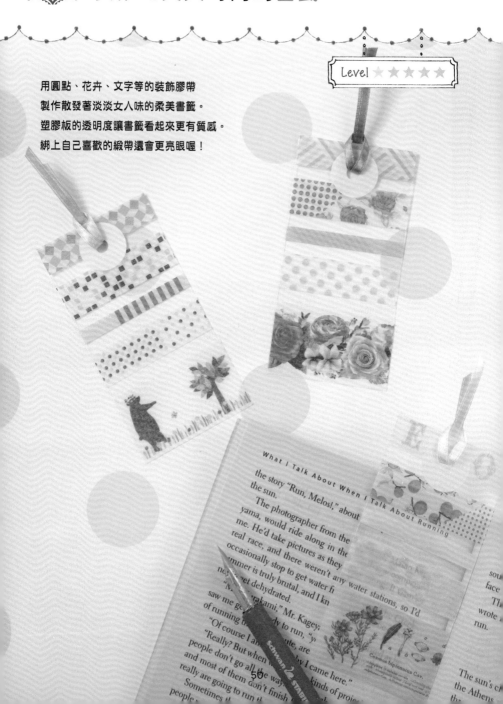

Level ★ ★ ★ ★ ★

用圓點、花卉、文字等的裝飾膠帶
製作散發著淡淡女人味的柔美書籤。
塑膠板的透明度讓書籤看起來更有質感。
綁上自己喜歡的緞帶還會更亮眼喔！

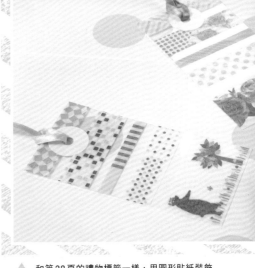

材料及用具

A 裝飾膠帶
　30mm寬：Garden
　15mm寬：轉角・沙攤・
　Flower red R、圓點・薄藤
　6mm寬：deco A（紫色系）
B 塑膠板
C 緞面緞帶（紫）
D 圓形貼紙
E 美工刀、裁切墊、剪刀、
　尺、雙孔打孔器

A　　　B　　　C

D

▲ 和第38頁的禮物標籤一樣，用圓形貼紙裝飾
並補強打孔的部分。緞帶建議使用3mm寬的。

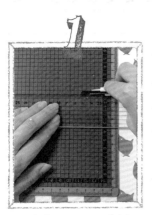

把塑膠板裁成10cm×5cm的大小。

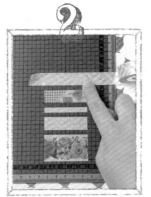

把裝飾膠帶橫向貼在塑膠板上。寬
版、細版穿插並保留各5mm的間隔。

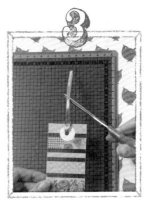

在塑膠板的上部貼圓形貼紙，用打
孔器打孔。穿入緞面緞帶並打結，
剪成適當的長度。

Check!
切塑膠板時的
訣竅

想筆直裁切塑膠板時，可以先用
尺壓著，再用美工刀沿著尺的邊
緣重複刻劃幾次，最後用手指拿
著塑膠板沿線上下翻摺數次，就
會自動斷成直線了。

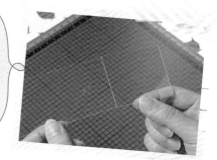

只要在紙上貼裝飾膠帶就行了！
全世界獨一無二的包裝紙

Level ★ ★ ★ ★ ★

收集自己喜歡的裝飾膠帶，
然後隨興地在紙上玩拼貼遊戲，
簡單又可愛的包裝紙就完成了☆
一次多做幾張，
要用時就會很方便。

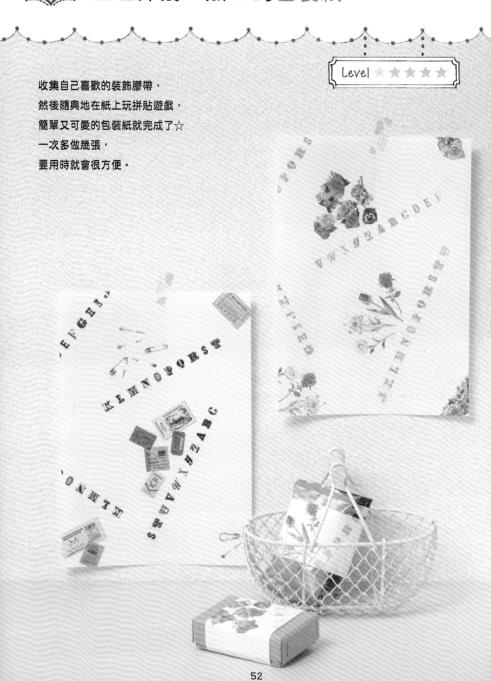

材料及用具

A 裝飾膠帶
　35mm寬：安全別針・待針R
　30mm寬：票券
　15mm寬：字母・黑R
B 影印紙（A4尺寸）
C 剪刀

A　　　　　　　　B

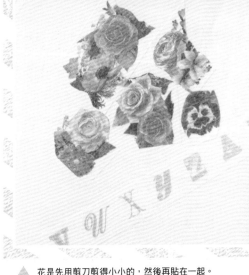

花是先用剪刀剪得小小的，然後再貼在一起。
裝飾膠帶的輪廓線經過彩色影印之後就看不清
楚了。

把影印紙擺成縱長形，隨機貼上文字圖案的裝飾膠帶。

從票券圖案的裝飾膠帶上剪下票券，稍微重疊貼在自己喜歡的位置。

從裝飾膠帶上剪下別針和待針的圖案，隨機貼成自己喜歡的感覺。

Check！
建議把原稿拿去彩色影
印再使用！
只要做1張就可以複印好幾
張來用。也可以配合要包的
禮物尺寸放大或縮小使用。
留起來一定會很好用。

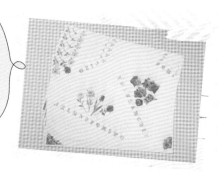

裡紙讓作品展現出獨特的個性☆
裝飾膠帶花樣超可愛的迷你小禮物

Level ★★★★★

只要把裝飾膠帶貼在紙上並放入OPP袋中，

多彩亮麗的可愛小禮物就完成了。

依貼法及裝飾膠帶的花樣不同，

想呈現流行或是典雅風都沒問題，超好玩！

材料及用具

A 裝飾膠帶
　15mm寬：多彩菱紋・紅
　7mm寬：嬰兒藍
B 影印紙
C OPP袋（附蓋・B7尺寸）
D 蕾絲紙（直徑10cm）
E 美工刀、裁切墊、
　尺、釘書機

A

C
B

D

▲ 要使用有印花的裝飾膠帶時，最好可以和無印
　花的裝飾膠帶穿插著貼，這樣整體感會更好。

把影印紙裁成12cm×9cm的大小。

以5mm的間隔穿插貼上2種不同的
裝飾膠帶。

把紙放入OPP袋中，把想當成禮物
的東西也放進去。把OPP袋封起來
並用對摺的蕾絲紙夾住，用釘書機
固定。

Check!

有效活用
裁切墊的格線！

想要以5mm、10mm等固定的間隔
貼上裝飾膠帶時，建議利用裁切
墊上的格線。這樣就不需要再特
別拿尺核對了，很方便喔！

用信封和裝飾膠帶
做的正四面體吊飾風小禮物♪

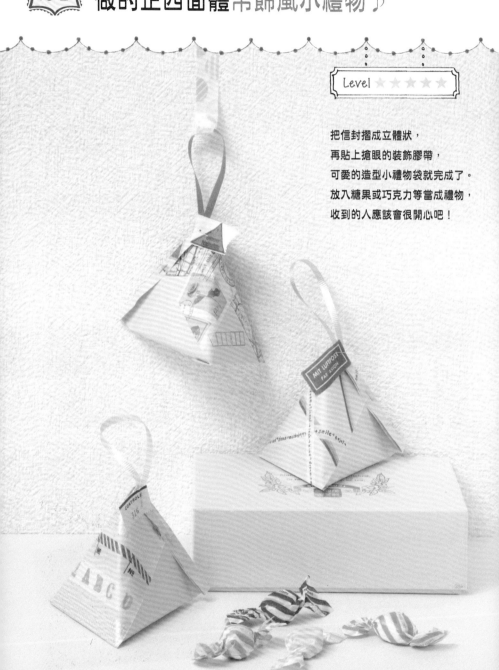

Level ★★★★★

把信封摺成立體狀，
再貼上搶眼的裝飾膠帶，
可愛的造型小禮物袋就完成了。
放入糖果或巧克力等當成禮物，
收到的人應該會很開心吧！

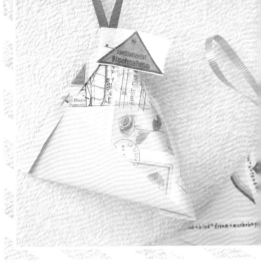

材料及用具

A 裝飾膠帶
15mm寬：Number pink R、
方眼・銀、字母・金R
B 信封（長形4號）
C 緞帶（粉紅）
D 舊郵票
E 美工刀、裁切墊、尺、釘書機

A　B　　C

D

▲ 這是把事務用信封切開摺疊做成的正四面體小
　禮物袋。只在信封的一面貼裝飾膠帶反而能成
　為亮點喔！

從信封的下部剪取10cm。上部在本
例中用不到。

在剪好的信封袋上貼裝飾膠帶。把
小禮物放入信封中。

使脇邊的摺線相互對齊，摺成三角
形，把入口摺起來。剪下約10cm長
緞帶，和舊郵票一起用釘書機固定。

Check!
把信封摺成
三角形時的訣竅

步驟3摺信封時，只要像照片中
這樣使兩脇的摺線相互對齊，並
用兩手的手指把信封的表側中央
和裡側中央往外拉，這樣就會變
成立體的三角形了。

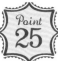
用裝飾膠帶把手邊的紙杯
變成可愛的小禮物

普通的紙杯只要用裝飾膠帶打扮一下，
就可以變成華麗可愛的小禮物了！
再加上緞帶、蕾絲紙等做點綴，
用來送小玩意兒或小點心超適合 ♡

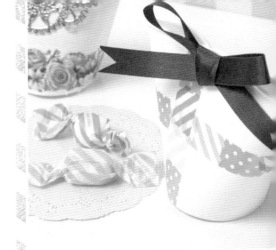

材料及用具

A 裝飾膠帶
　　6mm寬：deco A（粉紅色系、紫色系、黃色系）
B 紙杯
C 緞帶（紅）
D 剪刀、釘書機

如果是寬版的裝飾膠帶，橫向貼1條就很有效果了。貼成十字形或是隨機交錯的配置也都很cute喔！

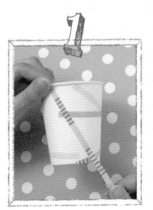

在紙杯的側面隨興貼上裝飾膠帶。

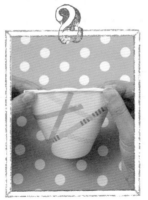

裝入禮物，把紙杯的口部捏扁並使杯緣平平地重疊。

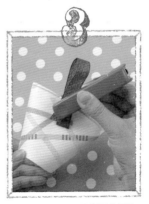

把剪成適當長度的緞帶摺成環狀，用釘書機固定。

Check!
在封口的部分下工夫，
讓禮物更有個性！
除了用裝飾膠帶點綴，封口部分的講究程度也會帶給對方截然不同的印象。試著用緞帶、蕾絲紙等加入一些可愛的元素吧！

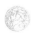

Point 26 讓裝飾膠帶做的席箋
在派對上亮麗演出♡

插在玻璃杯上的聰明席箋。

也可以摺成一半，

像留言卡那樣在內側寫上短語。

讓裝飾膠帶為派對增添風采 ☆

60

材料及用具

A 裝飾膠帶
　15mm寬：斜條紋・淺藍
　6mm寬：deco D（綠色系）
B 圖畫紙（白）
C 美工刀、裁切墊、
　剪刀、尺、筆

B

A

在席箋的表側上寫上邀約對象的姓名並放在桌
上。如果要在內側寫短語的話，就用裝飾膠帶
封起來。

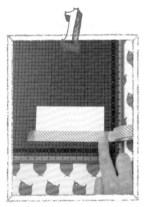

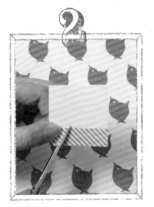

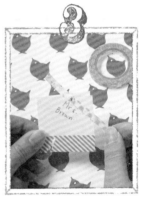

把圖畫紙裁剪成5cm×10cm的大小
並在長度的一半壓出摺痕。對齊下
緣貼上15mm寬的裝飾膠帶。

像照片中這樣用剪刀剪一道斜斜的牙
口。寬度約1mm、長度約15mm左右。

在內側寫上短語，在表側寫上邀約
對象的姓名。把紙摺成一半並斜斜
貼上一條6mm寬的裝飾膠帶封起來。

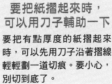

Check!

要把紙摺起來時，
可以用刀子輔助一下

要把有點厚度的紙摺起來
時，可以先用刀子沿著摺線
輕輕劃一道切痕。要小心，
別切到底了。

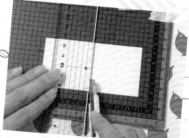

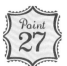
裝飾膠帶上的繽紛花樣
讓氣氛High起來！派對風的筷子套♪

Level ★★★★★

絕對能拉抬慶祝會場及派對氣氛的
裝飾膠帶筷子套♪
只要依照摺紙的要領就能輕鬆製作。
快來試試看用裝飾膠帶
設計繽紛多彩的筷子袋吧！

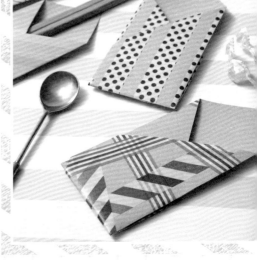

材料及用具

A 裝飾膠帶
7mm寬：嬰兒藍、薰衣草
B 摺紙用紙（15cm×15cm）
C 雙面膠帶

A B

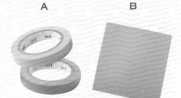

▲ 裝飾膠帶可以全面沒有間隙地貼在紙上，也可以貼成斜條紋狀，隨興地貼上2條也不錯！

1

在摺紙用紙上以固定的間隔穿插貼上2款裝飾膠帶。

2

6cm

把有貼裝飾膠帶的那一面翻到裡側並擺成菱形，像照片中這樣把左右兩個角摺起來，變成6㎝寬。

3

把2翻到裡側，把下部往上摺，用雙面膠帶貼合（照片為裡側）。

Check!

讓手作筷子袋在各種場合活躍！

只要配合湯匙、叉子等手邊餐具的大小改變摺筷子袋時的寬度，就能在野餐、便當等派對以外的場合也適用囉！

紙袋的形狀和裝飾膠帶
都超可愛的附提把 mini bag ☆

這個超小的紙袋型 mini bag
是用信封做的，很簡單！
放小點心或小玩意兒剛剛好。
用裝飾膠帶幫它好好地打扮一番吧！

Level ★ ★ ★ ★ ★

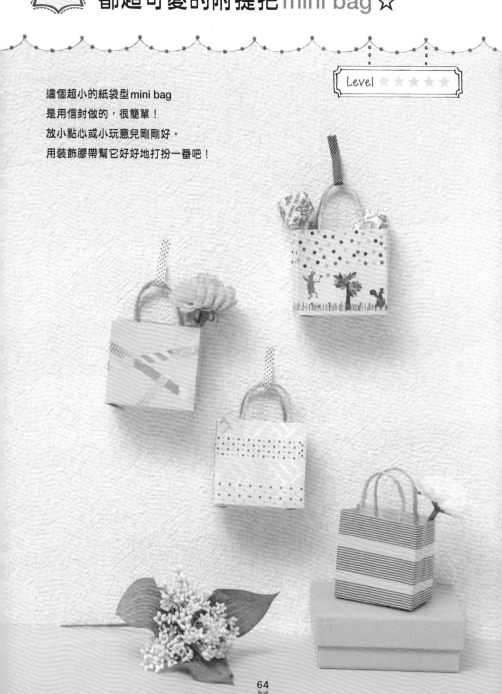

材料及用具

A 裝飾膠帶
15mm寬：大理石・猩紅、
轉角・泉水
B 信封（長形4號）
C 麻繩
D 美工刀、裁切墊、
剪刀、尺、口紅膠

A　　　B　　　C

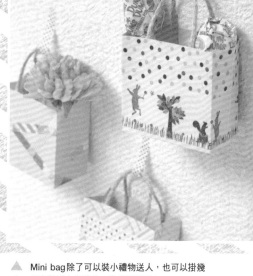

▲ Mini bag除了可以裝小禮物送人，也可以掛幾
個在牆壁上當裝飾，會很漂亮喔！

從信封的下部剪取7cm。上部在本
例中用不到。

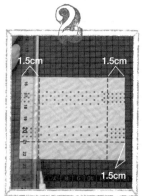

1.5cm　　　1.5cm

1.5cm

橫向穿插貼上2種不同的裝飾膠
帶，裡側也要貼。參照圖中的尺
寸，用刀子輕輕劃上淺淺的刻痕。

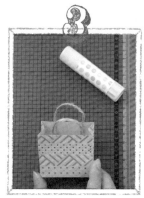

沿著2刻的摺線做出側身並摺成立
體狀。把2條切成10cm長的麻繩貼
在信封的內側。

Check!

把信封底部
往內摺時的訣竅

步驟3摺側身時，左右都會
產生一個三角形。把三角形
往底側摺，用口紅膠、雙面
膠帶或裝飾膠帶貼住固定。

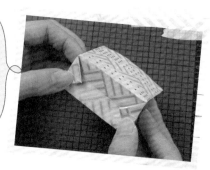

用貼了裝飾膠帶的紙
摺製手工藝品風CD套

收集了心愛曲目的CD、最喜歡的live DVD…

要把這些當禮物送人時，

加個可愛的紙製CD套想必會更棒。

裝飾膠帶的配色是幫可愛度加分的關鍵。

Level ★★★★★

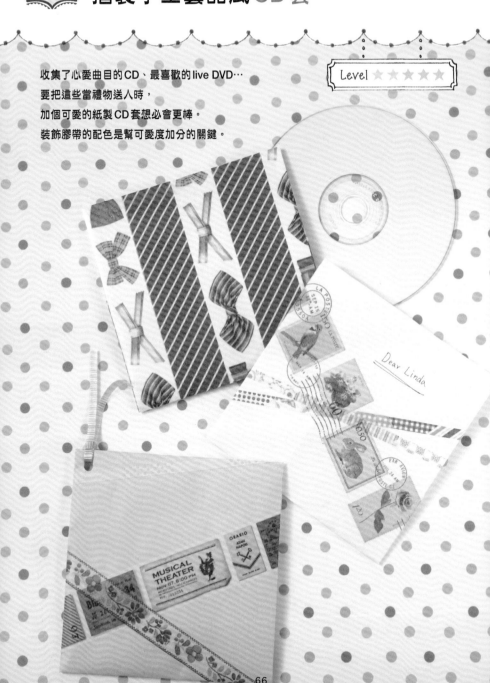

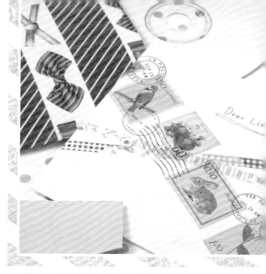

材料及用具

A 裝飾膠帶
　30mm寬：票券
　15mm寬：刺繡
　6mm寬：deco A（黃色系）
B 草紙（A4尺寸）
C 緞帶（粉紅）
D 美工刀、裁切墊、雙孔打孔器

▲ CD套用純白色的影印紙做就很漂亮了，不過用草紙做的話，還會有點懷舊的氣氛。

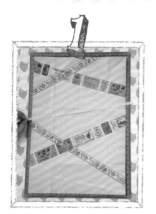

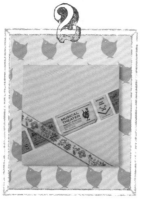

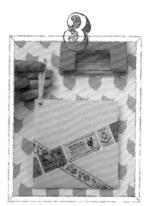

參照第94頁「CD套的摺法」用草紙摺CD套，使表側朝上並攤開。貼上3種不同的裝飾膠帶。

把要當成禮物的碟片放進去，再次把CD套摺起來。

用打孔器在左上角打孔。穿入緞帶並打結。

Check!
在花樣的變化上用心設計！

裝飾膠帶的貼法不同，給人的印象也會大不相同。可以隨興貼上幾條，也可以全面貼上寬版的裝飾膠帶，滿版的花樣也很漂亮喔！

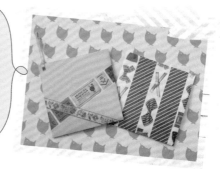

裝飾膠帶的花樣真迷人！
可以傳達心情的手作禮金袋

Level ★★★★★

這款漂亮的格紋禮金袋

很適合在非正式的慶祝會場

及私下寄上祝福時用來傳遞滿滿的關懷。

以1張B4紙就能做出來了，超簡單☆

也可以用不同顏色的裝飾膠帶多做幾個備用。

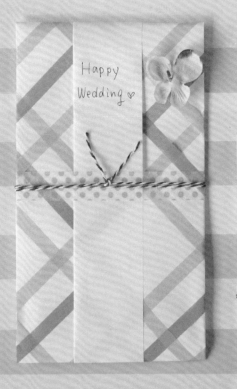

Happy Wedding ♡

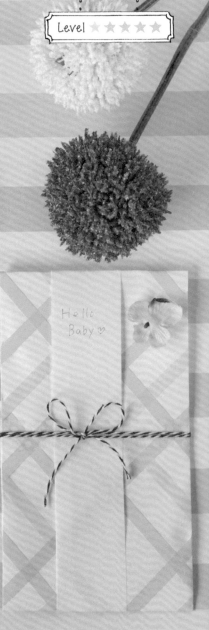

Hello Baby ♡

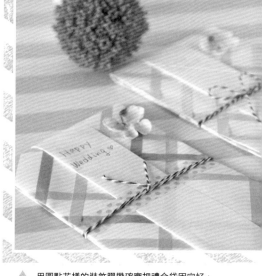

材料及用具

A 裝飾膠帶
　15mm寬：圓點・薄藤
　7mm寬：薰衣草、玫瑰粉紅
B 影印紙（B4尺寸）
C 人造花
D 裝飾線（青）
E 筆、雙面膠帶

A

B　　C　　D

▲ 用圓點花樣的裝飾膠帶確實把禮金袋固定好，
然後再綁上裝飾線。要先放好錢再加封，這是
禮貌喔！

參照第95頁「禮金袋的摺法」的尺
寸表用影印紙摺到2。

把1的紙攤開並像照片中這樣放
好，用2種7mm寬的裝飾膠帶貼成
格子花樣。左側要保留5cm不貼。

放入內袋後再次把禮金袋摺好。在
中央貼上15mm寬的裝飾膠帶並在這
上面綁裝飾線。寫上留言並在右上
角貼人造花。

Check!

**禮金袋後側的摺法
也很重要！**

喜事的禮金袋是像照片中
這樣先摺上面，最後才把
下端往上摺蓋上去，這是
禮貌。完成後的縱長約為
17～18cm左右。

請自行放大或縮小使用。

Chapter 3

日常小物

用裝飾膠帶幫平常就在我們身邊的

簡單小物打扮可愛吧！

裝飾膠帶有著超百變、超迷人的花樣和顏色，

就算只做重點式的點綴，

也能給人截然不同的印象。

小收納盒、木夾子、杯墊、手機外殼…，

幫身邊的小物貼出一番新氣象吧！

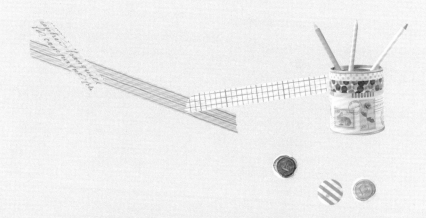

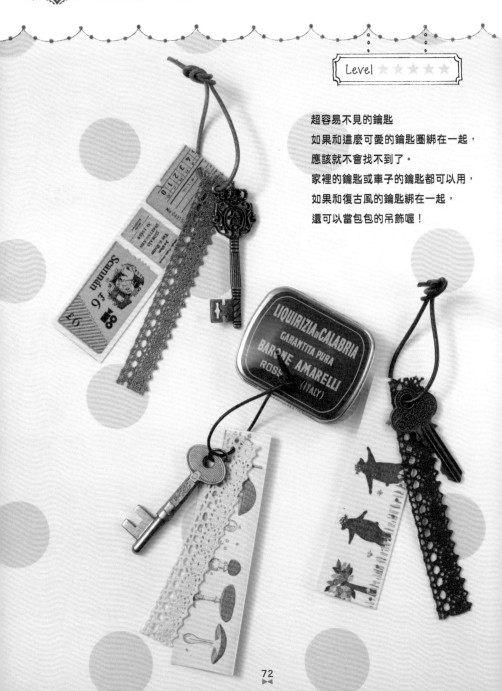

Point 31 利用裝飾膠帶的花樣來展現個性☆
復古風鑰匙圈

Level ★★★★★

超容易不見的鑰匙
如果和這麼可愛的鑰匙圈綁在一起，
應該就不會找不到了。
家裡的鑰匙或車子的鑰匙都可以用，
如果和復古風的鑰匙綁在一起，
還可以當包包的吊飾喔！

A 裝飾膠帶
　 30mm寬：可重疊膠帶・熊＆松鼠
B 厚紙板
C 皮繩
D 蕾絲
E 復古鑰匙圈
F 美工刀、裁切墊、
　 剪刀、尺、雙孔打孔器

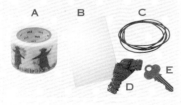

A　　　B　　　C

在厚紙板的兩面貼寬版的裝飾膠帶，然後剪下來和蕾絲、皮繩一起組合。選自己喜歡的花樣來做吧！

在厚紙板上貼裝飾膠帶。沿著裝飾膠帶的寬度剪下來，上下則是10cm的長度。

準備蕾絲和復古風鑰匙，用打孔器在厚紙板的上部打一個孔。

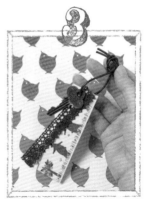

在皮繩上穿入厚紙板、蕾絲、復古風鑰匙圈，使繩子的末端對齊，打一個結。

Check!
大玩裝飾膠帶和蕾絲的組合遊戲

點綴鑰匙圈的裝飾膠帶花樣好吸睛。從寬版的裝飾膠帶中選一款自己喜歡的花樣來做。蕾絲的配色既典雅又自然。

Point 32 利用裝飾膠帶♪
創作橫條花樣的 手機外殼

Level ★ ★ ★ ★ ★

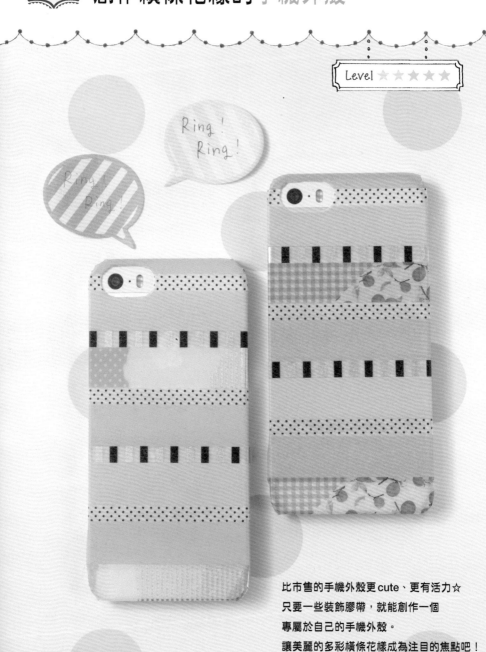

比市售的手機外殼更cute、更有活力☆
只要一些裝飾膠帶，就能創作一個
專屬於自己的手機外殼。
讓美麗的多彩橫條花樣成為注目的焦點吧！

材料及用具

A 裝飾膠帶
　　15mm寬：嫩綠、拼貼・E、嬰兒藍
　　6mm寬：deco F（圖點、縱條紋）
B 手機外殼
C 美工刀、裁切墊

A　　　　B

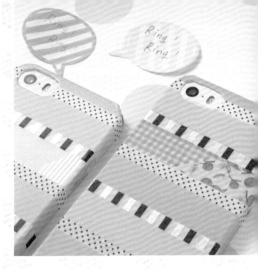

▲ 視整體配色的平衡感穿插貼上窄版的裝飾膠
帶。有印花的裝飾膠帶則用來稍事點綴，增加
變化性。

挑戰想要用的裝飾膠帶。寬窄不同
的裝飾膠帶共5款。

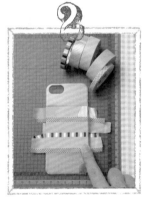

先在手機外殼的中央貼一條15mm寬
的裝飾膠帶。接著再往上、下兩側
繼續貼，脇邊也要貼。

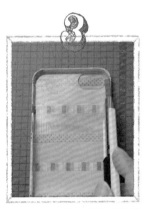

手機外殼有孔的部分就用刀子把裝
飾膠帶切掉。

Check!
要怎麼貼才會
不論從什麼角度看都漂亮？

步驟2把裝飾膠帶往兩脇貼
時，不要貼得剛剛好，而是
要稍微貼到內側一點。讓
裝飾膠帶稍微長一點，然後
往裡側摺。

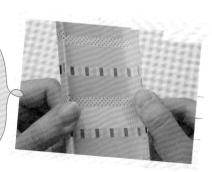

為餐桌帶來聚光效果的
裝飾膠帶版彩色杯墊

只要把裝飾膠帶在剪成圓形的厚紙板上
貼成橫條花樣就完成的超簡易杯墊☆
再用美麗的 Dresden trim 字母
貼上使用者的姓名字首。

Level ★ ★ ★ ★ ★

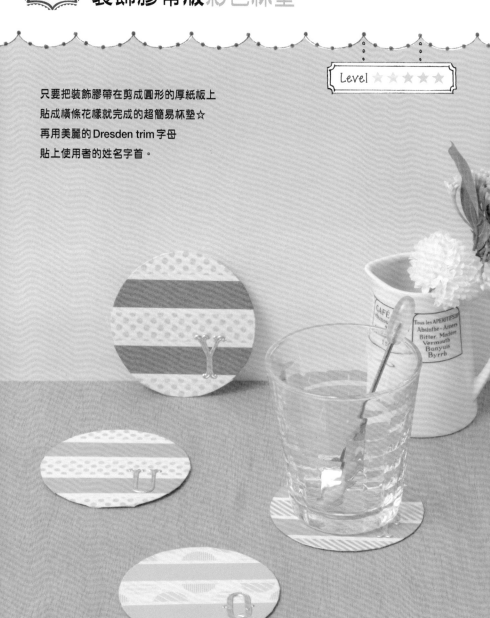

材料及用具

A 裝飾膠帶
 15mm寬：圓點・萌黃、紅蘿蔔
B 厚紙板
C Dresden trim
D 裁切墊、剪刀、
 圓規、膠

A B C

※Dresden trim：做了浮雕加工的紙零件。
　有字母等的主題。

▲ 穿插貼上2種不同的裝飾膠帶。搭配時只要選
　擇同色系的膠帶，整體感就會非常好喔！

用圓規在厚紙板上畫一個直徑8 cm
的圓形，用剪刀沿著線剪下來。

穿插貼上有印花和無印花的裝飾膠
帶，沿著厚紙板的輪廓用美工刀切
割下來。裝飾膠帶間要保留2～3mm
的間隔。

在右下角貼上 Dresden trim 的字母
貼紙。

Check！
裝飾膠帶
要從中央開始貼！

步驟2要貼裝飾膠帶時是先
在中央貼一條當主軸。然後
再以此為基準取等間隔繼續
貼，平衡感就會很好。

穿上裝飾膠帶的時尚新裝 ♪
用途多多的 小物收納盒

Level ★ ★ ★ ★ ★

只要在飲料盒外側貼上精心搭配的各種裝飾膠帶，

看起來就會好像從精品店買回來的小物收納盒。

方形的飲料盒做起來超簡單，容量也不是蓋的！

形狀統一的話，就很適合併排起來做分類收納喔♪

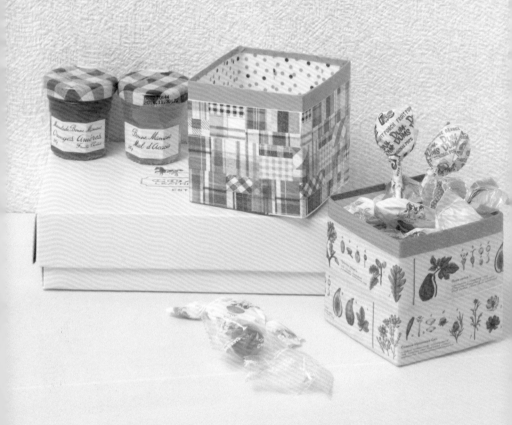

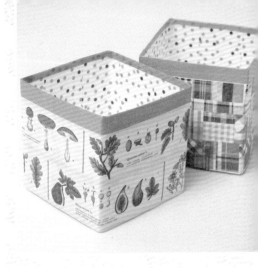

材料及用具

A 裝飾膠帶
　　30mm寬：水滴・薰衣草
　　20mm寬：拼布
　　15mm寬：軟木塞
B 飲料盒
C 影印紙（A4尺寸）
D 美工刀、裁切墊、剪刀、尺

A　　　　B　　　　C

▲ 想讓設計看起來更自然，訣竅就是用顏色深一點的裝飾膠帶。

把飲料盒的下部7cm剪下來。上部在本例中用不到。把影印紙剪成7cm寬，貼在飲料盒上。

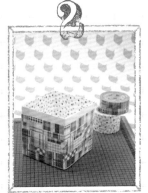

表側是在上部留1cm寬，其餘部分用20mm寬的裝飾膠帶全面貼滿。裡側則是用30mm寬的裝飾膠帶全面貼滿。

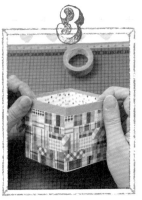

在上部繞一圈，貼上15mm寬的裝飾膠帶。

Check!
在不容易貼的地方貼裝飾膠帶的訣竅！

要在狹窄的空間裡貼裝飾膠帶的確有點困難。想順利地貼，就要像照片中這樣用手指把裝飾膠帶稍微彎曲起來，然後以放上去的感覺貼合。

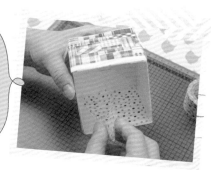

用裝飾膠帶為空罐換上新裝♡
繽紛動感的小物收納盒

利用吃完的水果罐頭製作的繽紛動感小物收納盒。

在空罐上貼滿可愛的裝飾膠帶重新改裝。

可以放小雜貨、小甜點，

也可以當做筆筒，超級實用☆

Level ★ ★ ★ ★ ★

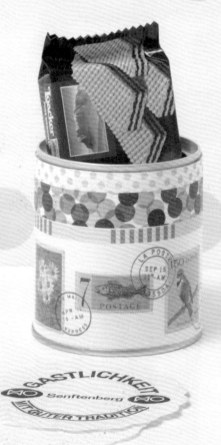

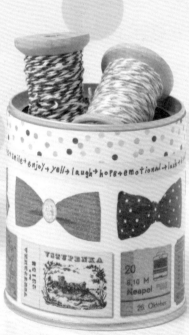

材料及用具

A 裝飾膠帶
　30mm寬：票券
　25mm寬：蝴蝶結
　15mm寬：水滴・黃
　9mm寬：shiritori・gray
B 水果等的空罐
C 影印紙（A4尺寸）
D 美工刀、裁切墊、尺、雙面膠帶

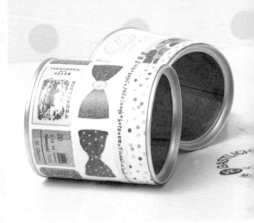

用亮色的裝飾膠帶適當地搭配拼貼。空罐的開口部分很銳利，小心不要受傷囉！

量一下空罐的高度和圓周，把影印紙裁剪成高×圓周的尺寸。在兩端貼好雙面膠帶。

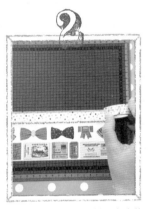

把裝飾膠帶橫向貼在紙上。超出的部分就用刀子切掉。

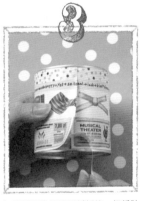

把雙面膠帶的離型紙剝掉，把紙貼在空罐上。
★小心別被空罐開口的銳利部分割傷了手。

Check!
紙的長度要比
空罐的周長更長一點
紙不要剛好和空罐的圓周一樣長，而要能重疊1cm左右。多餘的部分則切掉。要能確實遮住空罐原本的花樣，這樣才會漂亮。

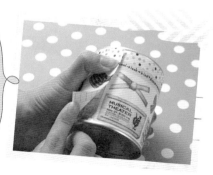

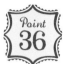

Point 36 繽紛的色彩＆流行感好可愛！
貼上裝飾膠帶的木夾子♡

Level ★★★★★

貼上裝飾膠帶就 OK 了！
超簡單又漂亮的木夾子。
夾子本身就能帶來繽紛歡樂的氣氛，
所以不論是用來夾紙條還是當成裝飾……
什麼樣的場合都能大展身手！

材料及用具

A 裝飾膠帶
　15㎜寬：圓點・金
B 木夾子
C 舊郵票
D 美工刀、裁切墊、膠

A　　　　B　　　　C

建議使用紅色、青色、黃色等顏色比較亮的裝
飾膠帶。用拼貼花樣的裝飾膠帶也會很cute ♪

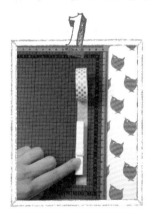

拉出裝飾膠帶，對齊左端並擺上木
夾子。

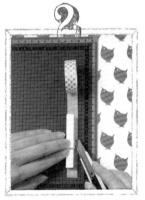

沿著木夾子的三邊用刀子切除多餘
的裝飾膠帶。

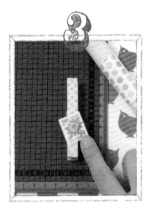

把貼了裝飾膠帶的面翻到表面，在
下部貼上舊郵票。

Chapter3　日常小物

Check!
把改裝後的木夾子
再點綴一下

當使用的裝飾膠帶為圓點、
條紋等比較簡單的花樣，就
可以用膠或雙面膠帶在夾子
的前端貼上舊郵票、人造花
等，這樣更漂亮。

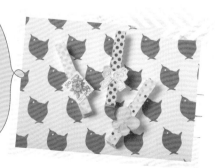

貼上醒目的裝飾膠帶，
讓樸素的名片瞬間變可愛！

Level ★★★★★

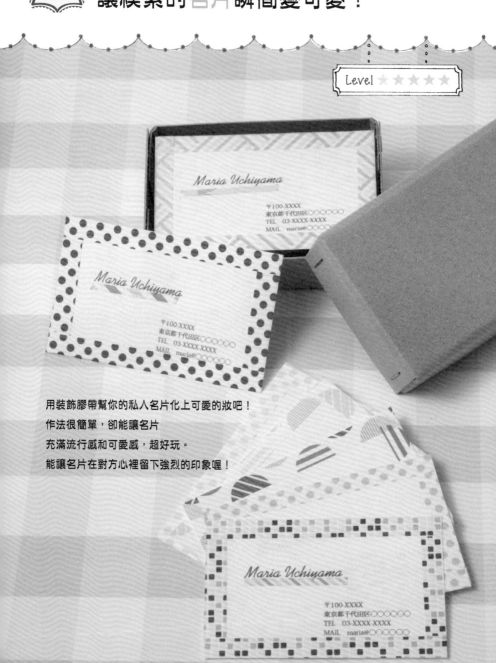

用裝飾膠帶幫你的私人名片化上可愛的妝吧！

作法很簡單，卻能讓名片

充滿流行感和可愛感，超好玩。

能讓名片在對方心裡留下強烈的印象喔！

A 裝飾膠帶
　15㎜寬：磁磚・粉紅
　3㎜寬：A（橘×黃線）
B 名片
C 美工刀、裁切墊

A

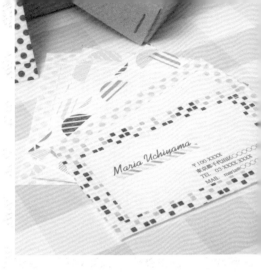

▲ 在名片的周圍繞一圈貼上裝飾膠帶，姓名的部分則是加上極細版的裝飾膠帶。

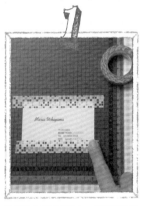

把名片放在裁切墊上，然後在名片的上下兩側橫向貼上15㎜寬的裝飾膠帶。

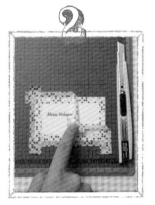

名片的左右兩端也要縱向貼上裝飾膠帶。用刀子沿著名片的輪廓切掉多餘的裝飾膠帶。

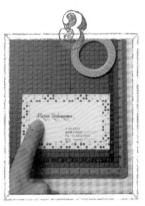

從3㎜寬的裝飾膠帶上剪取適當的長度，沿著姓名的下緣貼上。

Check!
想讓質感更好，就注意四個角！

裝飾膠帶在名片的四個角落重疊導致花樣或顏色變醜時，只要用刀子輕輕劃一下除去重疊的部分，就會變漂亮了。

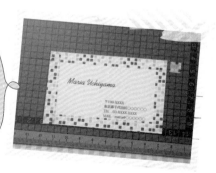

用貼上美麗裝飾膠帶的名片簿
輕鬆做好名片的整理收納♪

把沒有花樣的基本款名片簿
用裝飾膠帶改造成典雅優美的筆記風。
成熟中帶點可愛，有個性卻不做作，
是辦公室也能用的超優設計♪

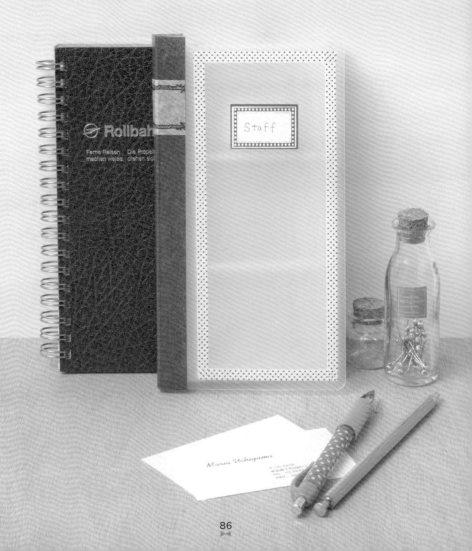

材料及用具

A 裝飾膠帶
　30mm寬：裝飾框・黑R
　15mm寬：可可
　6mm寬：deco F（圓點）
B 名片簿
C 標籤貼
D 美工刀、裁切墊、剪刀

A　　　　B　　　　C

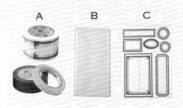

▲ 在書背上貴一張裝飾框花樣的膠帶，看起來更像筆記本。封面的標籤貼也可以用裝飾膠帶來代替。

先在名片簿的背部貼15mm寬的裝飾膠帶，然後在兩側各貼一條同樣的裝飾膠帶。

在名片簿的封面用6mm寬的裝飾膠帶貼一個四角形。

從裝飾框花樣的膠帶上剪下一框的長度，在書背上貼成ㄇ字形，兩邊要等長。在封面上貼標籤紙。

Check!
貼的時候不留間隙是提高精緻度的訣竅

本例須在名片簿的書背貼3條裝飾膠帶。貼的時候要盡量對齊，別讓連接線太醒目。請仔細地貼，不要留下空隙。

用彩色的裝飾膠帶
讓磁鐵變可愛！

Level ★ ★ ★ ★ ★

磁鐵是白板和廚房常用的小物。
用彩色的裝飾膠帶讓原本純白的簡單設計
瞬間變成迷人的可愛風♡
只要貼在上面就變裝完成了，超輕鬆。

材料及用具

A 裝飾膠帶
　　30mm寬：斜條紋・銀
B 磁鐵
C 舊郵票
D 裁切墊、剪刀、膠

A　　B　　C

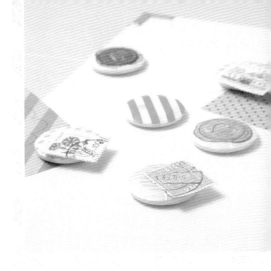

▲ 選用設計較為簡單的裝飾膠帶時，也可以在上面加貼復古風的舊郵票。

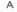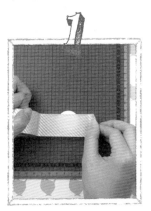

把磁鐵放在裁切墊上，從上方貼裝飾膠帶。剪成適當的長度。

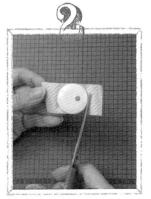

把磁鐵翻到裡側，用剪刀沿著輪廓剪掉多餘的裝飾膠帶。

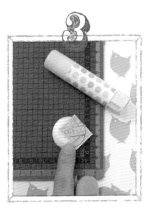

在貼裝飾膠帶的那一面貼上舊郵票。

Check!

要使裝飾膠帶服貼在磁鐵表面

磁鐵表面大多是曲面的，所以貼裝飾膠帶時請用手指確實撫平，沒有縐紋才會漂亮。

讓心情繽紛雀躍的可愛變身術！
加上裝飾膠帶的月曆

好好活用裝飾膠帶，

為簡易版月曆增加實用性和美觀性☆

例如製作每月索引或用窄版裝飾膠帶標示例行事項等，

讓月曆更有自己的風格。

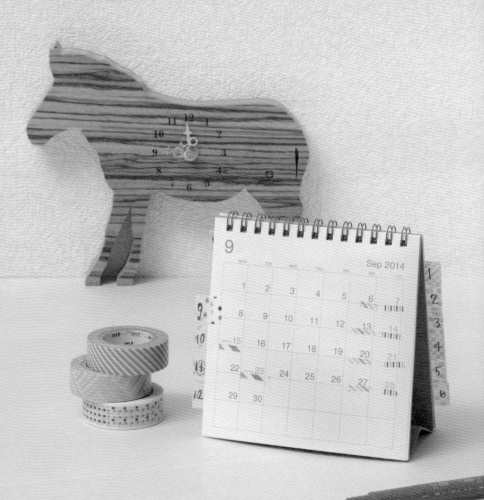

材料及用具

A 裝飾膠帶
　15mm寬：自己喜歡的花樣12款
　3mm寬：自己喜歡的花樣適量
B 月曆
C 剪刀、筆

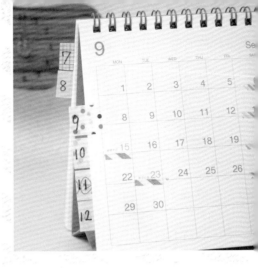

▲ 用喜歡的裝飾膠帶製作小小的索引標籤，貼在每個月的脇邊。看到可愛的圖案心情也會跟著UP！

把15mm寬的裝飾膠帶剪成適當的長度並摺起來做成索引標籤。換別的花樣並依相同方法製作，共12張。用油性筆分別寫上1-12的數字。

把索引標籤貼在各頁的邊緣。由上而下依序貼上，注意不要讓標籤重疊到。

把3mm寬的裝飾膠帶剪成小段，貼上星期、節慶、活動等的日期下部。

Check!
做索引標籤時的訣竅！

步驟1製作索引標籤時，裝飾膠帶要剪成適當的長度，然後像照片中這樣用手指彎起來，使有膠部分相互貼合。有膠部分要保留5mm左右。

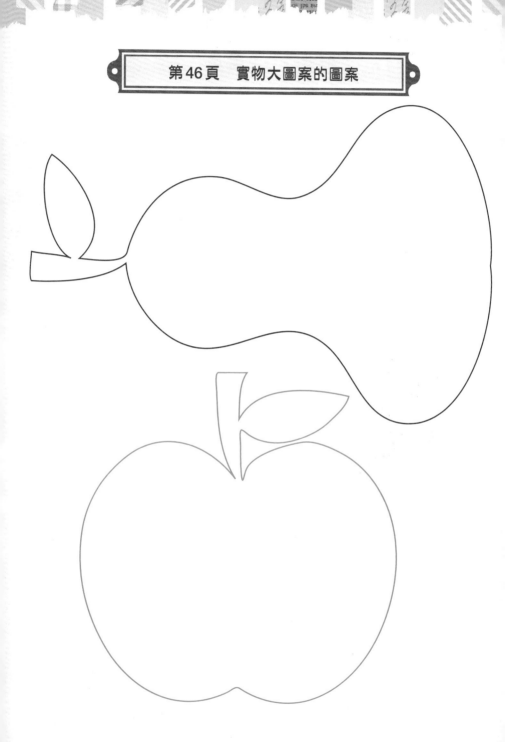

第46頁　實物大圖案的圖案

把影印紙橫放，把文庫本放在紙上。

配合文庫本的縱長，把影印紙的上邊和下邊摺起來。

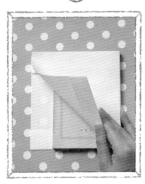

把文庫本放在2上，把背部摺成ㄇ字形包住書。

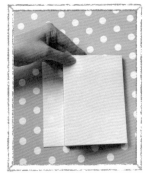

把上方的紙摺進封面的內側。

把下方的紙也摺進封底的內側。這樣書套就完成了。

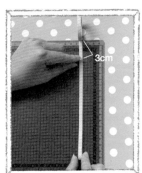

做書籤繩。把6mm寬的裝飾膠帶拉出約35cm長，留3cm左右並對半貼合。把剩下的部分貼在書套的內側。

把草紙縱向放置，使CD的上半部重疊在草紙上擺好。

把草紙的左右兩側摺起來。

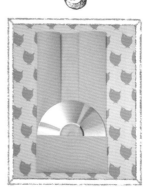

連CD一起往上反摺。

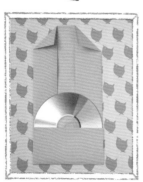

把上部的兩端分別摺成三角形。

把上部往下摺蓋住CD。

把紙端放進內側，完成。

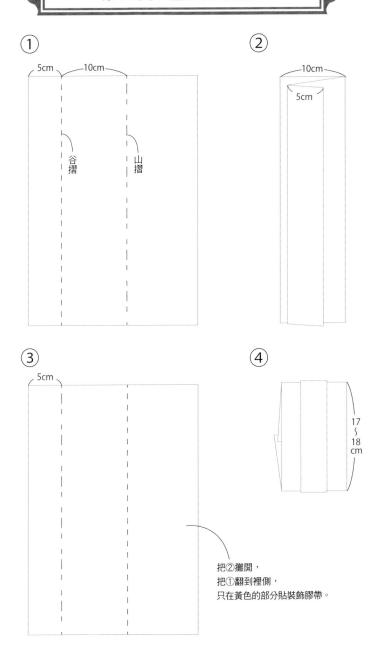

① 5cm — 10cm —

谷摺　山摺

② 10cm — 5cm

③ 5cm

④ 17～18 cm

把②攤開，
把①翻到裡側，
只在黃色的部分貼裝飾膠帶。

作品製作

森 珠美(もりたまみ)

1978年生。早稻田大學畢業。從小就
對手作充滿興趣，在出版社工作歷練
後自己獨立出來，從事以hand made
為主的書籍執筆、編輯，以及製作。
同著的書有《ぐるぐる編みの小さ
なかごと雑貨》(パッチワーク通信
社)，監修的書有《素敵にアレンジマ
スキングテープをもっと楽しむ本》
(メイツ出版)。

staff

攝影　　牧野美保
設計　　加藤美保子(スタジオダンク)
編集　　Office Foret
　　　　柴遼太郎(フィグインク)

Masking Tape De Tanoshimu Sutekina Kamizakka To Bunbougu
© FIGINC
All rights reserved.
Originally published in Japan by Mates Publishing Co.,Ltd.
Chinese (in traditional character only) translation rights arranged with
Mates Publishing Co.,Ltd. through CREEK & RIVER Co., Ltd.

出　　　版／楓書坊文化出版社
地　　　址／新北市板橋區信義路163巷3號10樓
郵 政 劃 撥／19907596 楓書坊文化出版社
網　　　址／www.maplebook.com.tw
電　　　話／(02) 2957-6096
傳　　　真／(02) 2957-6435
作　　　者／フィグインク
翻　　　譯／潘舒婧
責 任 編 輯／黃湄娟
總 經　銷／商流文化事業有限公司
地　　　址／新北市中和區中正路752號8樓
網　　　址／www.vdm.com.tw
電　　　話／(02) 2228-8841
傳　　　真／(02) 2228-6939
港 澳 經 銷／泛華發行代理有限公司
定　　　價／240元
出 版 日 期／2015年2月

國家圖書館出版品預行編目資料

紙膠帶輕手作 / フィグインク作 ; 潘舒婧
譯. -- 初版. -- 新北市 : 楓書坊文化,
2015.02　96面21公分

ISBN 978-986-377-039-8 (平裝)

1. 工藝美術　2. 文具

960　　　　　　　　　　103025053